LA
SCULPTURE
AU SALON DE 1876

PAR

HENRY JOUIN
ATTACHÉ A LA DIRECTION DES BEAUX-ARTS

> Je m'aperçois que vous avez de l'adresse et
> du métier; mais il vous manque trois choses
> pour faire des progrès : l'observation, la com-
> paraison, le jugement.
>
> Francisque DURET.

PARIS

E. PLON ET Cie, IMPRIMEURS-ÉDITEURS
RUE GARANCIÈRE, 10
—
1877

Tous droits réservés

LA
SCULPTURE
AU SALON DE 1876

L'auteur et les éditeurs déclarent réserver leurs droits de traduction et de reproduction à l'étranger.

Cet ouvrage a été déposé au ministère de l'intérieur (section de la librairie) en avril 1877.

DU MÊME AUTEUR :

La Sculpture au Salon de 1873, précédée d'une Étude sur *l'OEuvre sculptée*, grand in-8°. — 2 fr.

La Sculpture au Salon de 1874, précédée d'une Étude sur *le Marbre*, grand in-8°. — 2 fr.

La Sculpture au Salon de 1875, précédée d'une Étude sur *le Procédé*, grand in-8°. — 2 fr.

SOUS PRESSE :

David d'Angers, sa vie, son œuvre, ses écrits et ses contemporains, 2 vol. grand in-8°, ornés de 26 planches hors texte.

LA
SCULPTURE
AU SALON DE 1876

PAR

HENRY JOUIN

ATTACHÉ A LA DIRECTION DES BEAUX-ARTS

> Je m'aperçois que vous avez de l'adresse et
> du métier; mais il vous manque trois choses
> pour faire des progrès : l'observation, la com-
> paraison, le jugement.
>
> Francisque DURET.

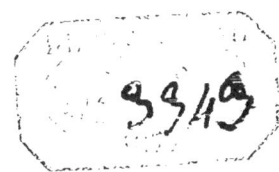

PARIS
E. PLON et Cie, IMPRIMEURS-ÉDITEURS
RUE GARANCIÈRE, 10

—

1877

Tous droits réservés

DE LA STATUE

I

Après avoir établi la prééminence de l'œuvre sculptée [1], nous avons traité de la matière [2] et ensuite du procédé [3].

Aujourd'hui nous parlerons de la statue.

Pourquoi?

Qui nous porte à analyser les principes sur lesquels repose la statue, en tant qu'œuvre d'art, de préférence aux lois du groupe, du bas-relief, du buste ou du médaillon?

C'est que la statue résume l'art du sculpteur.

N'alléguez ni l'importance du groupe, ni les suaves fictions du bas-relief, ni l'attrait particulier du buste qui concentre le regard sur un seul point de l'être humain, ni le charme du médaillon si aisément populaire. Sans nul doute le groupe, le bas-relief, le buste et la médaille se distinguent par leur caractère et leur destination. Peut-

[1] *La Sculpture au Salon de* 1873.
[2] *La Sculpture au Salon de* 1874.
[3] *La Sculpture au Salon de* 1875.

être nous sera-t-il donné d'en parler un jour. Mais l'œuvre maîtresse entre toutes, la plus riche dans sa simplicité, c'est la statue.

Elle résume l'art du sculpteur; elle est l'art complet.

II

Nous l'avons dit ailleurs, l'art a pour terme dernier l'imitation — ce n'est pas assez — la reproduction idéale de la nature, qu'il dépasse, embellit et spiritualise.

Principe intrinsèque des choses, la nature crée.

Principe extrinsèque, c'est-à-dire agissant par le dehors, l'art crée à sa manière.

Deux principes, deux créations.

Toutefois, l'art aussi bien que la nature n'est pas doué par lui-même de puissance et de volonté. Claviers sublimes et silencieux, la nature et l'art ont besoin que la main du maître leur commande de vibrer.

Dans l'ordre naturel, le maître, c'est Dieu.

Dans le domaine de l'art, l'homme est roi.

Mais — faut-il le rappeler? — l'œuvre humaine ne peut être qu'une image abrégée du divin poëme. Des deux maîtres dépositaires de la vie, l'un n'a qu'une puissance étroite et participée, tandis que l'autre puise, quand il le veut, aux sources mêmes de l'être. De là ces affaissements de l'intelligence jalouse de se perdre dans l'infini, et que son poids maintient misérablement dans le fini.

III

Cependant, quelque distance qui sépare les deux créations, la nature et l'art, l'une et l'autre ont pour objet l'expression de la vie.

C'est en cela que l'artiste est l'imitateur de Dieu.

Qu'est-ce que la cadence ou la mesure dans l'art des sons, si ce n'est l'image confuse des pulsations de la vie? Qu'est-ce que la couleur, sinon l'ingénieux mensonge de l'artiste avide de fixer pour les siècles la carnation de l'homme produite par la vitesse du sang? L'architecte précise la valeur des ombres et des lumières sur la blancheur immobile des surfaces afin qu'elles s'animent sous le regard. Le sculpteur pétrit la glaise, il lui donne la forme, le relief, le caractère, l'attitude, le mouvement, le regard de l'homme, et son œuvre porte sur chaque pli d'un épiderme d'argile ou de marbre l'illusion complète de la vie.

IV

Mais la vie a des degrés. Elle est dite végétative lorsqu'il s'agit de la plante, sensitive quand nous parlons de l'animal, raisonnable si nous traitons de l'homme.

Or, le sculpteur est tenu de parler ces trois vies, car la statue les résumera toutes; elle sera la manifestation de la vie dans sa plénitude puisqu'elle doit rappeler l'homme qui est l'exemplaire de la vie à son plus haut degré, à son plus complet développement.

Il va de soi qu'en parlant ainsi nous ne prétendons point juger la vie de Dieu pas plus que celle de l'ange; l'une et l'autre échappent à notre entendement. Renfermés dans l'ordre naturel, c'est l'homme, placé par Dieu au-dessus de toute création terrestre, qui nous occupe; c'est lui que nous posons en face du statuaire comme le type, le modèle et l'inépuisable sujet avec lequel il convient que le génie se mesure.

Le vrai statuaire ne voudra donc pas s'attarder à simuler une maison, des armes, quelques meubles, un gorille ou même les lions du désert.

C'est à l'homme qu'il doit tendre.

C'est à l'homme et à l'homme supérieur que l'artiste qui ne ment pas à son inspiration doit viser.

Il l'étudiera dans son corps, dans la grâce ou l'énergie de ses membres, dans la puissance ou l'attrait de sa pose qu'il saura fixer sur la pierre.

Que dis-je? Ce premier labeur est la voie, il n'est pas le but.

V

Qu'est-ce qu'un corps?

L'homme moins agile que l'aigle, moins robuste que le lion, serait-il le roi du monde créé sans la vie de l'intelligence, l'âme, le souffle idéal et divin dans lequel s'enveloppe la pensée?

Malheur au statuaire sans audace qui ne cherche pas la pensée.

Il porte contre lui-même un arrêt terrible. L'esprit appelle l'esprit, comme la matière appelle la matière. Si

donc le sculpteur en face de l'homme ne saisit et ne sait rendre que des formes où n'habite pas la pensée, c'est que toute lumière s'est éteinte chez l'artiste. Il marche dénué de pénétration, sans courage comme sans amour, le cœur froid.

Il a sur lui ce châtiment : l'absence ou la cécité du génie.

Sa main toujours habile commande encore à l'outil. Mais parce qu'il n'a su dire que la vie végétative ou la vie sensitive que l'homme porte dans son corps, parce qu'il s'est détourné de l'âme raisonnable de son modèle, le philosophe, à son tour, se détourne de sa statue.

Tout autre eût été la destinée de son marbre s'il l'avait imprégné de ce rayonnement qui vient de l'âme, et que Phidias savait épandre sur le corps tout entier, aussi bien dans les yeux de ses figures que dans leur attitude, sur le torse nu de Bacchus, sur les draperies flottantes des Puissances marines.

C'est à ce prix qu'un corps d'homme est vraiment vêtu de majesté. A la pondération des lignes s'ajoute ce charme immatériel qui donne à l'âme de transparaître et de surgir dans sa toute-puissance séductrice.

VI

N'est-ce pas Plotin qui a dit : « La beauté brille de tout son éclat sur la face d'un vivant, tandis qu'après la mort on n'en distingue plus que la trace[1] » ?

[1] *Ennéades,* VI, 7, 22.

Telle est la loi primordiale posée par le génie d'un ancien. L'artiste épris de la beauté doit la chercher dans la vie. Mais nous venons de dire que la vie raisonnable a des droits supérieurs à l'étude du statuaire. Cette vérité serait-elle d'une application récente? Les Grecs, amis des belles formes, se sont-ils élevés jusqu'à la contemplation de la beauté morale? L'âme, au sens spiritualiste du mot, s'est-elle jamais révélée aux penseurs d'Athènes dans ses rapports avec l'enveloppe corporelle qui lui sert de vêtement?

N'en doutez pas.

J'ouvre la *République* de Platon : « Ce n'est pas à mon avis le corps, si bien constitué qu'il soit, qui par sa vertu rend l'âme bonne ; c'est au contraire l'âme qui, lorsqu'elle est bonne, donne au corps, par la vertu qui lui est propre, toute la perfection dont il est capable [1]. »

Et ailleurs :

« Le plus beau des spectacles pour quiconque pourrait le contempler, ne serait-il pas celui de la beauté de l'âme et de celle du corps unies entre elles, et dans une parfaite harmonie [2]? »

Voilà certes le rôle de l'âme hautement défini, sa part d'action dans l'art plastique tracée d'une main savante.

C'est le divin Platon qui informe le statuaire que quoi qu'il tente, s'appelât-il Praxitèle ou Socrate, quelqu'un l'aura précédé dans son œuvre. L'homme qu'il va traduire dans un marbre élégant a déjà senti le ciseau ; certaines parties de son être ont dû céder sous les coups de maillet d'un sculpteur.

[1] *Républ.*, III, 403.
[2] *Lois*, III, 402.

Ce sculpteur, c'est l'âme.

L'âme s'est emparée de la chair. Elle l'a soumise. Des plis profonds, glorieuses cicatrices ou vestiges sans honneur, attestent l'action décisive du maître qui s'est fait un abri dans ce corps que tout à l'heure vous allez ébaucher sur le granit.

Qu'est-ce qu'un temple sans dieu?

Oseriez-vous prétendre que le corps vous intéresse, tandis que l'âme vous reste étrangère?

Le corps, c'est le temple. Le dieu, c'est l'âme.

N'essayez pas d'échapper à l'appel du dieu. Sa lumière vous baigne malgré vous. Ouvrez le regard. *Deus, ecce deus*. L'âme surabonde, elle éclate, elle commande, elle est reine. C'est elle qu'il faut voir, elle qu'il faut comprendre et sculpter, car le philosophe vous l'a dit : De la beauté de l'âme et de celle du corps unies entre elles dans une parfaite harmonie naîtra le plus beau des spectacles.

VII

Mais si le statuaire est tenu d'interroger la vie de son modèle afin que sa statue soit l'expression la plus achevée de l'art; s'il doit scruter l'âme et le corps dans leur activité maîtresse, peut-être n'est-il pas sans intérêt de préciser ce qu'il faut entendre par la vie.

Qu'est-ce que la vie?

On a dit : La vie d'un homme se définit par l'objet même qui le passionne et qui détermine ses efforts [1].

[1] *Vita hominis est id in quo maxime homo delectatur et cui maxime intendit.* S. Thomas. *Summa* 1ᵃ pars. 9. 18, 2, 2um, et 2-2 p. 9. 81. 1, 5um.

Je vous entends. Doués d'aptitudes diverses, intelligents à des degrés qui ne sont pas les mêmes, les hommes ne se sentent point portés vers un même but; ils diffèrent dans leurs goûts et dans leurs travaux.

Nul ne le conteste.

Mais alors, dites-vous, il y a plusieurs vies. Ce que vous venez d'écrire peut s'appliquer aux individus, cela ne s'applique pas à l'homme.

Qu'importe? Nous nous adressons au statuaire.

Est-ce que jamais l'artiste est tenu de représenter cette abstraction philosophique que nous appelons l'homme? Est-ce que l'être impersonnel sollicite son ciseau? Non. L'homme que l'artiste a mission de traduire dans son marbre a été *un* homme.

Il a vécu *sa* vie.

Un génie particulier l'a fait distinct de ses contemporains. Ses œuvres portent son nom, perpétuent son souvenir et font de lui une individualité.

C'est donc cette vie spéciale, qui n'est pas la même pour l'homme des batailles et l'homme du foyer, pour le philosophe et pour l'inventeur, que le statuaire est tenu de pénétrer afin de se l'approprier et de l'écrire à son tour.

Un statuaire est un scribe.

Ouvrez les œuvres de Sophocle et de Virgile, de Démosthènes et de Cicéron. En quelque idiome que les livres merveilleux de ces génies des temps anciens vous deviennent familiers, vous admirez le grand souffle du poëte d'*OEdipe*, la mélancolie du chantre de l'*Énéide*, l'âpre éloquence de Démosthènes, l'ampleur majestueuse de Cicéron. Pourquoi? Parce que les scribes, en transcrivant

ces maîtres de la pensée, les ont respectés. Ils ont tenu à ne pas porter atteinte au caractère, au style, à la mesure qui distinguent chacun d'eux.

Que les statuaires imitent cet exemple.

VIII

Eh quoi? La tâche est-elle donc si malaisée?

Que fait une jeune mère? Elle s'applique à discerner l'homme dans l'enfant. Tel mot, tel regard, tel penchant, lui est un indice de la vocation de son fils.

Elle se raconte déjà cet avenir.

Et vous qui viendrez plus tard, dans dix ans, dans cent ans peut-être; vous qui aurez sous le regard le livre ouvert et complet d'une grande existence, vous ne sauriez y lire les vertus maîtresses de votre modèle?

Vous n'avez donc pas de génie? Que dis-je? Vous n'avez donc pas même de divination?

IX

Multiple à la surface, l'action de l'homme est nulle ou elle est un.

Elle est nulle chez ceux qui n'ont pas devant les yeux, selon la parole du poëte :

> Ou quelque saint labeur, ou quelque grand amour,
> Car de son vague ennui le néant les enivre,
> Car le plus lourd fardeau, c'est d'exister sans vivre ;
> Inutiles, épars, ils traînent ici-bas
> Le sombre accablement d'être en ne pensant pas.

La statue n'est pas faite pour ceux-là.

L'action de l'homme est une toutes les fois que l'âme a gardé la direction d'elle-même.

N'en soyez pas surpris.

Lorsque la pensée envahit l'être, elle le subjugue sans retour, pour peu qu'il commande à sa volonté. D'autre part, la vie de l'homme toujours brève lui permet à peine de graviter pendant quelques heures autour d'une inspiration d'en haut. Nous usons nos jours à poursuivre l'infini sans l'atteindre, et lorsque nous avons conscience de la voie qui peut nous conduire à la vérité, au bien, à la beauté suprême, un cri s'échappe de nos lèvres tremblantes, et dans ce cri se résume une vie d'homme.

Le cri d'une âme, voilà ce que l'artiste doit traduire.

X

Et qui oserait dire que ce soit là une œuvre ingrate?

Sans doute il ne suffit pas de s'approcher d'un modèle et de se recueillir pour bien l'entendre. L'homme supérieur est inséparable de son époque. L'artiste, le statuaire, s'il a vraiment souci de léguer un chef-d'œuvre à ceux qui le suivront, est tenu d'étudier les contemporains de son modèle dans les événements publics qu'ils ont traversés, dans les passions qui les ont émus, dans leurs mœurs. C'est ainsi que la figure personnelle d'un grand homme se généralise et acquiert du même coup le caractère distinctif auquel elle a droit.

Accumulés sur un seul marbre, les éléments épars que l'artiste peut recueillir dans l'histoire d'un siècle lui per-

mettent d'offrir l'image typique et particularisée de ce siècle.

D'Aguesseau devient le magistrat, Condé le capitaine, Descartes le philosophe, et leur image, individuelle sous ses grands aspects, permet encore de saluer Descartes, Condé, d'Aguesseau.

XI

Toutefois, en face de l'influence d'un homme sur son siècle et de la réaction de ce siècle sur lui, l'artiste ne laissera pas que d'être souvent perplexe à l'endroit de la caractéristique qu'il devra définir avec son ciseau.

C'est pourquoi nous aiderons le statuaire dans son œuvre en éclairant sa marche.

Si variées qu'elles paraissent, les aptitudes de l'homme se ramènent à deux groupes.

En effet, la vie que nous avons envisagée comme le terme de l'attraction dominante qui s'impose à l'homme et le but de ses efforts, la vie se manifeste par le mouvement.

Vita in motu, dit l'École.

Or, il ne peut exister que deux mouvements :

L'un est intime, ou de contemplation ;

L'autre extérieur, ou d'action.

De là deux vies : la vie spéculative et la vie pratique ;

Deux classes d'hommes : les hommes de pensée et les hommes d'action.

L'un et l'autre de ces groupes sont dans le mouvement, mais quelles différences à observer dans les signes

que tracera l'artiste s'il doit représenter un philosophe ou un capitaine !

Au mouvement calme, reposé, méditatif, plein de profondeur et de majesté, qui sied à l'image du philosophe, du poëte, de l'historien, du savant ou de l'inventeur, il opposera le mouvement agité, rapide, provocateur et parfois violent qui révèle l'homme d'action, le guerrier, l'orateur, le gouvernant.

XII

Mais là encore il y a lieu de distinguer trois ordres d'action :

L'action intellectuelle, qui est celle de l'orateur et du maître enseignant ;

L'action tangible, qui est celle du soldat ;

L'action de justice et de charité, qui est celle de l'apôtre et du chef d'État.

L'artiste est tenu de parler sa pensée à l'aide de signes.

Quels seront donc ses signes préférés pour traduire dans l'éloquence et la concision qui sont la parure de l'œuvre sculptée, le mouvement extérieur ou intime, l'action de l'orateur, du soldat ou du chef d'empire?

Les Grecs, qui ont tout dit, vont nous l'apprendre. C'est à eux qu'il faut demander quel est le symbolisme de l'expression des traits, de l'attitude d'une figure, de ses attributs, du silence ou du bruit de l'image plastique, du nu et du vêtement dans leurs rapports avec le modèle représenté.

XIII

Il serait téméraire de penser que les anciens n'ont pas connu l'importance de la tête humaine dans la statue.

Leurs ouvrages auraient-ils pour nous le caractère d'unité sublime que nous leur reconnaissons, si les traits du visage n'étaient en complète harmonie avec les aptitudes du modèle?

Il est vrai, les Grecs pouvaient disposer le plus souvent d'un corps nu tout entier pour graver leur pensée dans le marbre. Ils n'étaient pas réduits comme le sculpteur de nos jours à marquer sur le visage humain la résultante des passions ou des vertus maîtresses de l'homme supérieur. Mais qu'importe? Ils aimaient la sculpture; ils s'étaient instruits des lois qui la régissent et font de l'art plastique le premier des arts.

Entrez au Louvre. Observez la tête de *Posidonius*, et dites si les lèvres entr'ouvertes, le regard baissé, le front large, mais sans rides, ne révèlent pas le causeur sous le philosophe.

Très-différent est *Démosthènes* : les lèvres fermées par la réflexion, l'œil fixe et résolu, le front chargé de pensées. Vienne l'heure de la lutte, les forces que tient en réserve l'orateur éclateront avec la soudaineté de la tempête.

Quelle tête méditative que celle du *Philosophe assis* du palais Spada, dans lequel de Rossi a voulu reconnaître Sénèque et Visconti Aristote! Il est accoudé sur son genou, sans barbe, ce qui enlève de la grandeur au vi-

sage, et combien cependant les joues amaigries et ridées portent l'indice du travail intérieur !

Au contraire, le bronze bien connu du Musée Borbonico improprement appelé *Séleucus,* et que rappelle si bien l'*OEdipe devant le sphinx* d'Ingres, n'a-t-il pas le coup d'œil investigateur de l'homme aux prises avec quelque grave problème dont la solution doit lui venir du dehors ?

Non, les Grecs n'ont pas négligé, comme on a voulu le prétendre, d'imprimer à la tête cette puissance d'expression devenue pour le sculpteur moderne la suprême ressource. Que les maîtres anciens aient subordonné la passion à l'eurythmie des lignes, quoi de plus habile ? Le but dernier de l'art plastique ne sera-t-il pas toujours le beau dans son idéalité complète ? Mais les artistes de notre temps demeurent intéressés à l'étude quotidienne de l'antique, eussent-ils à traiter seulement la tête humaine.

XIV

Parlons de l'attitude.

La flexibilité des muscles, l'étonnante souplesse des attaches, le jeu des membres permettent à l'homme de varier sa pose à l'infini. Entreprendre de décrire ou même d'énumérer les attitudes du corps humain, ce serait tenter une tâche vaine. Toutefois, il ne nous est pas interdit de définir les principes sur lesquels repose l'attitude.

L'attitude est dite instantanée ou stable.

Elle est instantanée dans la statue d'un homme qui est en mouvement.

Elle est stable dans les figures immobiles.

Si notre lecteur se reporte à ce que nous avons dit des deux groupes auxquels peuvent se ramener toutes les figures qui sollicitent le ciseau de l'artiste, il pensera comme nous que l'attitude instantanée convient aux hommes d'action, l'attitude stable aux hommes de pensée.

XV

Mais ce sont là les lois premières; il faut en chercher les déductions.

Prendrons-nous pour exemple les figures assises?

Leur symbolisme est des plus variés.

Tout d'abord, il va de soi que les hommes d'action ne peuvent être représentés dans cette attitude. Le corps replié sur lui-même, adhérant au sol qu'il cesse de fouler d'un pied dominateur, est privé de mouvement. On ne peut rien attendre de spontané du personnage modelé dans la consistance d'une telle pose. En revanche, la pensée dans sa maturité, la justice immuable, la puissance ou la force dans la durée, l'éternité des dieux, trouvent dans la statue assise un signe qui corrobore le caractère moral du sujet.

Vous faut-il des modèles? Le *Philosophe assis* du Musée Chiaramonti, un volume dans la main droite, le torse légèrement porté en avant; *Moschion*, le poëte de Syracuse, au Musée Borbonico; le marbre grec de la collection Egremont, appelé *le Philosophe,* n'indiquent-ils

pas par la pose uniforme et apaisée que leur a donnée l'artiste le labeur de l'esprit? Ni les rides du premier, ni les volumes que tient Moschion, ni le pallium en désordre de la statue de Londres, n'auraient eu le pouvoir d'imprimer sur ces figures le signe de la méditation que l'attitude leur confère avec tant d'énergie.

Étudiez la *Statue municipale* de la collection Giustiniani représentant un personnage vêtu d'une tunique attachée sur l'épaule droite, un manteau jeté sur le bras gauche, un papyrus déroulé dans une main, l'autre faisant un geste explicatif, et dites si le magistrat n'apparaît pas dans le maintien de cet homme, occupé à commenter le texte qu'il vient de lire.

Marcellus l'Ancien, une main en repos sur la cuisse [1]; *Auguste*, le torse nu, le front couronné [2]; l'*Agrippine* du Capitole et *Faustine la Jeune* à la Galerie de Florence, tous élevés par l'artiste au rang de demi-dieux, ne sont-ce pas autant de statues assises où l'autorité suprême est écrite dans la majesté de la pose?

Après les empereurs, les villes qu'ils ont gouvernées: *Rome*, au Musée Capitolin, vêtue en Amazone, est assise sur une cuirasse; une *Ville inconnue*, de la collection Pamphili, est assise sur un trône; *Antioche*, au Musée Pie-Clémentin, sur un rocher. Une idée de possession s'ajoute ici à la puissance durable de ces villes dont l'une n'a pas craint de s'appeler la Ville Éternelle.

Au-dessus des princes et des empires sont les dieux. Nous n'essayerons pas de compter les statues assises de *Jupiter*, de *Cybèle*, de *Cérès*, de *Pluton*, que possèdent

[1] Musée Chiaramonti.
[2] Musée Borbonico.

Naples, Rome, Londres, Paris. Le caractère immuable, qui est un des attributs de la divinité, reçoit de la stabilité de l'attitude un témoignage plastique dont l'artiste de nos jours ne doit pas méconnaître l'éloquence.

XVI

Est-ce à dire que les figures assises soient les seules qui puissent convenir à la représentation des hommes de pensée, des chefs d'État et des dieux?

Gardons-nous de le croire.

L'homme n'est jamais plus beau que lorsqu'on peut dire de lui : « *Stat* », il s'est levé, le voilà debout, il impose.

Mais si la statue que vous allez dresser dans l'attitude du commandement doit rappeler la prééminence de l'esprit, qu'elle soit immobile. *Apollon, Minerve, Polymnie*, au Musée du Louvre; *Melpomène* à Naples, *Clio* à Munich, *Euterpe*, de la collection Torlonia, sont debout. *Titus, Auguste* et *Trajan* [1], la plupart des *Statues municipales* de Rome et de Florence sont également debout. Elles ne sont pas en marche.

De même en est-il d'*Aristide* [2], dont la dignité familière porte l'indice du génie en possession de soi. *Eschine* [3], résolu, *Démosthènes* [4], la jambe droite posée en avant, un volume entr'ouvert dans les mains, laissent

[1] Musée du Vatican.
[2] Musée de Latran.
[3] Musée Borbonico.
[4] Musée du Louvre.

pressentir par leur immobile contenance le poëte et l'homme d'étude.

Observées au seul point de vue de la pose, ces figures sont donc autant de types sans lacunes que l'artiste doit connaître s'il est jaloux de vêtir son marbre de pensée.

XVII

Étudions maintenant les hommes d'action.

Au premier abord, il semble que la statue de l'homme d'action soit un jeu pour l'artiste.

A peine a-t-on porté le regard sur le groupe des gladiateurs, des capitaines, des guerriers, qu'on se sent ébloui par la variété des ressources que l'art plastique réserve au sculpteur. Le mouvement, la vie palpable, apparaissent à l'œil de l'esprit comme un champ sans limites à la glèbe docile et toujours féconde.

Toutefois, le statuaire étant tenu de parler ce qu'il sent à l'aide de la matière, il faut craindre que la vie du corps soit plus promptement écrite sur l'argile que celle de la pensée. Puis, la sculpture est soumise à des lois que nul n'a le droit d'enfreindre. Le mouvement modelé doit être calme. L'agitation violente serait ridicule dans l'image plastique. La soudaineté, l'élan, la promptitude que réclame le sujet traité, veulent être gravés sur le marbre avec pondération et avec retenue.

En effet, n'est-ce pas un problème étrange que doit résoudre le sculpteur? Il va faire que le bronze opaque, la pierre massive soient le signe d'une attitude fugitive à peine saisissable pour l'œil, rapide comme l'éclair.

La pose de sa figure doit être dite instantanée.

Et cette pose, il est tenu de l'imprimer au bloc éternellement stable et froid par nature, sans subterfuges, sans trompe-l'œil, au bloc tangible, baigné dans toutes ses parties par la lumière du jour qui, au gré de l'heure ou du lieu, efface un méplat, creuse une ride, souligne un relief.

Avec quelle prudence l'artiste ne devra-t-il pas procéder s'il veut, dans de telles conditions, produire l'illusion du mouvement !

Il faudra que son marbre soit remué sans être agité ; qu'il raconte les frémissements de la passion, non son paroxysme ; que le geste commencé laisse deviner, si l'on veut, l'impétueux élan qui va suivre, perceptible seulement pour l'intelligence, car la matière inerte se refuse à toute expression littérale de la vie.

La pierre n'a pas le don de se déplacer, et le statuaire souhaite qu'un peu de granit disposé sur un socle laisse croire à son déplacement perpétuel !

Comment donc fera-t-il ?

Les Grecs vont nous l'apprendre.

S'étant pénétrés longuement de ces lois qui sont tout à la fois la richesse et le supplice des statuaires, les Grecs ont fixé pour les siècles, dans une langue divine, l'accent fugitif, insaisissable, mais cependant réel, qui rompt le mouvement sans le détruire.

Entrons au Louvre.

Diane à la biche, en costume de chasseresse, était en marche ; mais une pauvre bête qui court à sa gauche, étant venue se réfugier sous la protection de la déesse, a fait naître dans son esprit une subite pensée. Tandis

qu'elle retient la biche, sa main droite retire une flèche de son carquois, et sa tête, plus prompte que sa main, s'est tournée vers l'arme protectrice qu'elle va saisir. Tout à l'heure la sœur d'Apollon courait à grands pas. Le mouvement du corps, les plis flottants de la tunique, les jambes nues, tout révèle dans ce paros, imprégné de colère et de grandeur, quel est le bouillonnement intérieur d'une âme irritée; mais la marche violente, les pensées de vengeance ont fait place à quelque résolution soudaine. Diane a suspendu sa course sans la rompre; elle a gardé l'allure d'un élan rapide dont la réalité appartient à l'homme, mais non pas au marbre. Et il vous suffit de sentir que l'arrêt de la chasseresse est instantané pour que vous vous déclariez rassuré sur l'agilité de sa fuite prochaine. En un mot, le sculpteur a produit chez vous l'illusion du mouvement dans une immobilité consentie.

Une autre statue de *Diane,* également au Louvre, nous montre la fille de Latone vêtue d'une longue robe, le bras gauche fortement tendu en avant. L'œil respire la colère, mais la tête fièrement relevée, la main droite portée en arrière neutralisent, pour un instant peut-être, l'action du bras qui s'apprêtait à frapper. Toutes les énergies virtuelles de la déesse ont reflué vers le cœur. Diane se concerte avec elle-même, et son image habilement conçue porte une fois encore le signe vivant d'une activité dont la déesse ne s'est pas désintéressée.

Il en est de même de la *Diane chasseresse*[1], du *Gladiateur* du Musée de Dresde, qui marche à pas précipités, les

[1] Musée du Louvre.

bras tendus; de l'*Enfant portant des raisins* [1], et enfin du plus célèbre de tous les antiques au point de vue de l'action, du *Gladiateur combattant* [2]. Observez ces belles œuvres. Le corps et les membres sont en mouvement, mais la tête s'est retournée, le regard est distrait, la pensée est en relation avec quelque objet différent du but vers lequel tendait l'effort premier, et voilà que, pendant la durée de l'éclair, l'acte est suspendu sans être oublié.

Aussi souvent que le signe d'une action extérieure appelle son ciseau, l'artiste est donc tenu de satisfaire le regard par une alliance heureuse de l'impalpable et du réel, de la vie et de la matière, du repos dans le mouvement. C'est l'argile, c'est le marbre qui commande au statuaire de respecter cette loi. Les Grecs l'ont posée sans doute, mais le goût conseillait de l'adopter, puisque la marche ou le mouvement perpétués seraient constamment désavoués par le marbre et l'argile, au péril de toute harmonie.

XVIII

Mais les lignes qui précèdent s'appliquent particulièrement aux personnages représentés en marche. Si nous admettons que l'homme ne songe pas à changer de lieu, le statuaire ne sera-t-il pas autorisé à parler très-haut sa pensée, soit à l'aide du geste, soit à l'aide de la pose?

Non.

Tout lui commande la mesure, le laconisme, une cer-

[1] Musée du Vatican.
[2] Musée du Louvre.

taine réticence, étant donné l'acte extérieur qui occupe son personnage. L'*Hercule* de la Galerie de Florence étouffe sans fatigue les serpents qui l'enveloppent. *Jason*, rattachant sa sandale [1], lève les yeux au ciel. Il n'y a pas jusqu'au *Cestiaire* [2], au *Discobole* [3] et à l'*Athlète* [4] qui ne soient souvent représentés dans des poses apaisées. Et c'est avec raison que les anciens ont modelé dans un sentiment aussi délicat des figures dont le symbolisme eût été aisément vulgaire si l'artiste eût préféré pour elles l'attitude stable à l'attitude instantanée. Étreindre un reptile, mettre une sandale, être armé de cestes, porter le disque, s'apprêter à oindre son corps d'huile de palmier, ne sont point des actes capables de retenir l'être tout entier. Il a paru aux maîtres qui ont sculpté ces marbres exquis que l'action qui ne relève pas d'une pensée forte était une action de surface et qu'il convenait de l'écrire d'une main légère.

XIX

On le voit, la statue debout peut revêtir l'un ou l'autre des caractères qui distinguent l'attitude. Il n'en est pas de même de la statue équestre dont l'attitude est toujours instantanée.

L'homme élevé de terre et porté sur un animal dont la simple silhouette éveille une idée de mouvement, dépouille dans l'image équestre le poids et la lenteur qui sont le pénible apanage de son corps. Qui n'a présents à l'esprit

[1] Londres, coll. Lansdowne.
[2] Londres, coll. Lansdowne.
 Londres, coll. Feversham.
 Berlin, Musée Royal.

les statues de *Marc-Aurèle*[1], de *Balbus père*[2], d'*Alexandre*[3], la *Statue impériale*, publiée par Guattani[4]; le petit bronze du Musée de Naples, *Amazone combattant*; le marbre grec de la même collection, *Amazone blessée*? Toutes ces figures sans exception parlent de conquête, de lutte énergique et de mouvement.

La statue équestre convient aux guerriers ou aux chefs d'empire.

XX

Quel est le symbolisme de la statue couchée?

La défaite, le sommeil ou la mort restent gravés dans les lignes horizontales d'une figure couchée.

Certes, on ne voudrait pas prétendre que la pose ait ici rien d'instantané.

Elle est stable, il faut en convenir, mais avec ce caractère singulier que sa consistance sied surtout à la représentation modelée de l'homme d'action.

N'est-ce point un paradoxe que nous venons de formuler?

Non.

La statue couchée fait naître l'idée de la cessation violente du mouvement. Une telle pose a je ne sais quoi d'excessif et de subi. Toute liberté disparaît chez l'homme terrassé. Il a été vaincu. Que ce soit l'épuisement, l'ivresse, le sommeil ou la mort qui l'aient dompté,

[1] Voir GUATTANI, Coll. chevalier Azzara.
[2] Voir GUATTANI, Coll. chevalier Azzara.
[3] Musée Borbonico.
[4] Musée Capitolin.

qu'importe? L'anéantissement de toute force imprimé sur les membres, organes de l'action, donne la mesure d'une lutte inégale où l'homme a succombé. Le corps est en situation : nul acte ne paraît imminent. Toute loi d'alternance est brisée, et c'est par une loi de contraste que la négation de la vie fait songer à la vie.

Rappelez-vous les *Enfants endormis* de la collection Westmacott, le *Pêcheur* du Musée Britannique, le *Silène* de la collection Mattei ou celui de la villa Ludovisi, le *Gladiateur mourant* du Capitole, les *Gladiateurs morts* du Musée Borbonico, les *Figures funéraires* du Musée Capitolin et de la villa Pamphili : est-ce que ces marbres ne portent pas l'indice évident d'une défaite de l'être physique? L'esprit ne connaît point ces abdications totales qui s'imposent au corps et restent lisibles sur chaque pli de l'épiderme; aussi est-ce le corps, la matière qui domine fatalement dans une figure couchée. De là une pente naturelle et presque irrésistible qui porte le spectateur à supposer que la statue couchée doit être l'effigie d'un homme d'action.

Ajoutons que dans le domaine de l'allégorie, les Grecs ont affecté de donner une pose horizontale aux divinités marines. L'*Océan* du Capitole, celui du Vatican, les *Nymphes des fontaines* des collections Torlonia, Lansdowne et Pembroke sont des statues couchées. Peut-être faut-il voir dans l'attitude de ces figures une relation cherchée avec le spectacle des eaux qu'elles symbolisent. Adhérentes au sol qu'elles fécondent, les vagues se meuvent parallèlement à leur base.

XXI

De quel secours les Grecs ne seraient-ils pas pour les modernes, si nos artistes consentaient à l'étude des statues antiques au point de vue des attributs !

Ici, la sobriété que commande le goût; là, une profusion sans mesure.

Nos sculpteurs accumulent à plaisir des objets de toute nature sur le socle des statues qu'ils dressent. Heureux encore lorsqu'ils ne chargent pas les mains de leurs personnages de ces accessoires sans grâce qui rompent la pureté des lignes, empêchent le jeu de la lumière et font crépiter le marbre devant le regard.

Des deux *Gladiateurs* du Musée de Naples dont nous parlons plus haut, le premier tient une épée et a, près de lui, sur la plinthe, une courroie; un sabre à la lame recourbée est l'unique attribut du second. *Alexandre armé*, au Musée Capitolin, tient un tronçon de lance dans la main droite. Un bâton, quelques papyrus en faisceau permettent de nommer *Homère* dans le pentélique retrouvé à Herculanum [1].

Et c'est ainsi que la beauté plastique recevait, de la main des Grecs, une splendeur augmentée par le silence des détails.

L'artiste qui particularise sa statue avec excès descend vers l'image iconique.

Le statuaire qui généralise ses personnages monte vers l'idéal.

[1] Musée Borbonico.

XXII

Un mot sur le nu et le vêtement.

Le nu est la condition de la sculpture.

C'est le corps de l'homme visible tout entier qui a permis aux Grecs d'écrire l'âme dans la forme. L'art moderne, tenu de se mesurer trop souvent avec des vêtements sans noblesse, sans caractère, se réfugie dans l'interprétation de la tête humaine. C'est dans l'expression des traits qu'il concentre son effort, sa science, son génie.

Toutefois, il est d'heureuses occasions dans lesquelles l'artiste de nos jours peut concilier les lois nouvelles qui régissent l'art plastique avec les principes respectés chez les anciens.

Ces occasions, les maîtres les suscitent. Ils savent trouver dans l'alliance des styles un élément de jeunesse, de variété, de grandeur, dont ils précisent eux-mêmes les limites, et, de ces audaces, naissent les deux ou trois chefs-d'œuvre qu'un siècle peut compter en sculpture et qu'il lègue aux âges qui le suivent.

Mais l'inexpérience du grand nombre à parler le nu est étrange.

Non-seulement la sévérité de la statuaire est méconnue par des hommes sans inspiration, dont les tendances équivoques ne font doute pour personne, mais ceux-là mêmes que la beauté chaste d'un marbre sans voile sollicite oublient le vrai symbolisme du nu et du vêtement.

Les Grecs, qui n'appartenaient pas à la même société que nous, ont eu cependant la notion de toutes les vérités nécessaires qui intéressent la sculpture.

Or, voici ce que nous apprend l'observation des marbres antiques.

Le nu, adopté pour les figures d'hommes, exprime une idée de commandement, de triomphe, de transfiguration. Le nu est un des attributs du divin.

Au contraire, dans les figures de femmes, les mêmes caractères ne sont bien exprimés que par le vêtement.

Ptolémée au Musée Capitolin, *Tibère* au Musée Chiaramonti, *Claude* et *Trajan* à Naples, plusieurs *Statues impériales* de la collection Giustiniani, représentent des personnages déifiés, et les artistes qui les ont sculptés ont fait choix du nu afin de mieux préciser le sens idéal de l'image.

Deux marbres de *Mercure* à Dresde, une statuette du même dieu au Cabinet des médailles à Paris, un *Jupiter* au Louvre, *Mars*, *Bacchus* et maint autre habitant de l'Olympe sont représentés sans vêtements.

Il n'en est pas de même à l'égard de *Diane*, de *Minerve*, de *Cérès*, de *Polymnie*. Leurs marbres sont au Louvre. Une *Vestale* à Dresde, des *Prêtresses* à Naples et au Vatican, *Pénélope* [1], les *Filles de Balbus* [2], *Agrippine l'Ancienne*, *Faustine* [3], toutes les statues d'*Impératrices* [4], sont vêtues.

Et ce n'est point avec l'intention d'établir des degrés

[1] Musées de Dresde, du Vatican, et coll. Marconi.
[2] Musée Saint-Marc, à Venise.
 Musée Borbonico, à Naples.
[4] Vatican.

dans l'apothéose que les anciens ont agi de la sorte. Ils ont eu le sentiment des suprêmes convenances qui sont le patrimoine de la sculpture; aussi ont-ils entouré de respect et de pudeur l'effigie modelée de la femme qu'ils voulaient honorer.

. Comment donc se fait-il que des artistes de ce temps oublient le caractère de l'épouse, de la mère, de la jeune fille, de la prêtresse, et adoptent le nu sans motifs, disons plus, au mépris de toute raison? Nous serions tenté de leur appliquer, chaque année, la parole sévère de Duret : « Je m'aperçois que vous avez de l'adresse et du métier; mais il vous manque trois choses pour faire des progrès : l'observation, la comparaison, le jugement [1]. »

XXIII

Nous avons rappelé les règles qui peuvent éclairer le sculpteur avant qu'il entreprenne sa statue.

Nous avons traité de la tête humaine, des figures assises ou debout, en marche ou en repos, images de l'homme d'action ou de l'homme de pensée.

Nous venons de clore cet exposé par un rapide coup d'œil sur le nu et le vêtement.

Mais nous sera-t-il donné de compter un statuaire parmi nos lecteurs?

C'est notre espoir.

Puissent ces pages sincères tomber entre les mains de quelque artiste, et plaise à Dieu que nous ayons incliné

[1] Voir Charles BLANC, *les Artistes de mon temps*. Paris, Firmin Didot et Cie, 1876; in-8°.

l'esprit du sculpteur vers les œuvres d'où jaillit tout enseignement pour lui ! Notre joie serait grande si nous avions pu préparer le praticien d'hier à devenir un « poëte du marbre ».

Or, ce titre sera le sien s'il sait se montrer fidèle au culte et à l'étude des maîtres immortels : les Grecs.

LA SCULPTURE

AU SALON DE 1876

I

Les sculpteurs, dont nous nous plaisons chaque année à constater les efforts sérieux, semblent avoir répondu, par leurs envois au Salon de 1876, aux espérances qu'ils ont fait concevoir.

Les œuvres supérieures sont rares en tous les temps.

Nous ne sommes donc pas surpris que l'Exposition de sculpture n'ait compté aucun travail qui s'impose avec l'autorité du génie.

Mais, si les succès de nos statuaires n'ont eu, cette fois, rien de retentissant, combien sont nombreuses, en revanche, les œuvres vigoureuses ou délicates, noblement pensées et exprimées avec goût !

L'audace, la valeur d'une armée ne se traduit pas invariablement dans les découvertes ou les brillants faits d'armes de ses éclaireurs. Il suffit parfois que des troupes disciplinées marchent en bon ordre, sans bruit,

d'un pas calme et régulier, pour que les hommes d'expérience puissent dire si ces soldats vont au succès ou à la défaite.

Chez nous, le groupe des sculpteurs est en marche.

Il a pour lui le talent, la méthode. Que la pensée rayonne, qu'elle féconde ces marbres habilement sculptés, et notre École verra luire de nouveau les grands jours qui l'ont faite illustre.

II

M. Louis-Noël : *Rebecca*. — M. Guitton : *Ève*. — M. Caillé : *Caïn*. — M. d'Épinay : *David*. — M. Moreau-Vauthier : *Bethsabée*. — M. Captier : *Timon le Misanthrope*. — M. Aizelin : *Orphée descendant aux enfers*. — M. Thivier : *Locuste*. — M. Vacca : *Horatius Coclès au pont Sublicius*. — M. David d'Angers : *Sapho*. — M. Allouard : *Ossian*. — M. Le Duc : la *Mort de Roland*. — M. Gaudran : le *Comte Jean*. — M. Carlier : *Enguerrand de Monstrelet*. — M. Nast : *Maître Jehan de Chelles*. — M. Cordier : *Christophe Colomb*.

Beaucoup de caractère, de la souplesse, du goût distinguent la statue de *Rebecca*, par M. Louis-Noël. La fille de Bathuel est debout; sa cruche, posée sur la margelle du puits, forme un fût naturel sur lequel porte le bras de la jeune fille. La main gauche, relevée jusqu'à la hanche, effleure avec abandon la robe aux plis sévères dont est vêtue Rebecca. La tête droite, le regard tranquille donnent au marbre de M. Louis-Noël un aspect de grandeur vraiment sculptural. Que manque-t-il à la statue de *Rebecca* pour qu'elle soit dite un chef-d'œuvre? — Presque rien.

La Bible a moins heureusement inspiré M. Guitton dans sa statue d'*Ève*, qui doit décorer le palais des serpents au Jardin des Plantes. Le dessin de cette figure manque de fermeté, et la pose en est fantaisiste. Ève n'a jamais écrasé le serpent sous son pied.

Le *Caïn* de M. Caillé, qui avait mérité une seconde médaille à son auteur, il y a trois ans, a beaucoup gagné

à être traduit en marbre. L'attitude ramassée du meurtrier ne laisse pas que d'être écrite avec élégance. La vigueur des membres atteint à la force sans lourdeur. L'artiste a eu le sens exact de la figure colossale. Certains détails du *Caïn* en portent le témoignage, et la pose que le statuaire avait adoptée pour son sujet n'était rien moins que favorable au développement d'un corps trapu, empreint sur toutes ses parties d'un caractère sauvage. Toutefois, l'épiderme du marbre de M. Caillé manque de jeunesse.

Devons-nous encourager M. d'Epinay? Il porte dans ses ouvrages tous les défauts des sculpteurs italiens; cependant, une sobriété relative caractérise la statue de *David* exposée par lui cette année. D'ailleurs, M. d'Épinay, l'auteur trop applaudi de *Ceinture dorée*, n'eût-il pour se recommander à notre examen que le choix de son sujet, nous croirions devoir le soutenir dans une voie d'honneur et d'éducation. *David* s'apprêtant à lancer la fronde est un marbre empreint de fermeté dans le mouvement des jambes, du torse et de la tête. Mais les bras ne sont pas en complet accord avec l'action si nettement précisée par le reste de la figure. Dès lors que le lien de la fronde est enroulé autour du poignet, il semble que la pierre qui va tuer Goliath devrait pendre le long du corps. La main gauche tarde trop à s'en dessaisir. L'œil, le front, la poitrine déjà penchée en avant, marquent le dernier période d'une action, et le geste des bras la ferait supposer moins proche de son terme. De plus, certaines fautes de dessin peuvent être relevées dans l'œuvre de M. d'Épinay, où nous trouvons plus de vérité que de style. Le haut du bras droit, par exemple, est trop maigre en compa-

raison de l'avant-bras. La main gauche, mal posée, donne au poignet un aspect disgracieux; la bouche est d'un nègre par ses lèvres épaisses et tombantes. En retour, les jambes sont bien modelées, et le marbre tout entier révèle un ciseau d'une habileté sans rivale.

Bethsabée, par M. Moreau-Vauthier, est une figure bien composée. Les lignes sont harmonieuses, l'expression digne, le geste naturel. Tout occupée de sa longue chevelure, ruisselante encore de l'eau du bain, Bethsabée ne se doute pas qu'on l'observe. La statue de M. Moreau-Vauthier a été conçue dans un sentiment de réserve qui ajoute aux qualités nombreuses de son marbre savamment traité.

C'est bien là *Timon le Misanthrope*, assis, une main posée sur la hanche, la tête tournée de droite à gauche avec la résolution de l'insulte, l'épaule fortement relevée pour marquer son dédain. La bouche exprime l'arrogance; le regard est plein de mépris. Joignez à ces caractères multiples de l'aversion la force musculaire qui enlève à la haine du misanthrope toute apparence de brusquerie et en fait une puissance. De l'unité, du style, une silhouette franche et noble, des plans larges justement cadencés nous font souhaiter que l'artiste traduise en marbre cette œuvre de mérite. Toutefois, nous pourrions signaler une intention pittoresque dans la chevelure de Timon et un dédain trop franc du type athénien dans le visage du philosophe. Mais la figure de M. Captier, sous quelque point de vue qu'on la juge, est bien d'un sculpteur.

M. Aizelin expose un *Orphée descendant aux enfers*. La tristesse du regard, la dignité de l'attitude, la tête inclinée qui complète le mouvement du corps, les drape-

ries rares et sévères du côté droit de la figure, donnent à la statue de M. Aizelin quelque chose d'héroïque et de douloureux. Le nu de l'épaule et du bras est traité avec distinction. Nous trouvons moins heureux l'aspect de l'*Orphée* si on l'observe du côté gauche. La lyre du poëte surmontée de cyprès, les draperies nombreuses qui enveloppent le torse, le marbre trop fouillé, nuisent à cette partie de l'ouvrage en diminuant son mérite esthétique.

Nous adresserons le même reproche à la statue de *Locuste*, par M. Thivier. Ce n'est pas une œuvre dépourvue de caractère, mais l'artiste se fût élevé plus haut dans l'interprétation de son sujet s'il eût su se modérer dans l'arrangement des draperies. L'empoisonneuse manque d'aisance sur le siége de parade où elle est assise. L'*Horatius Coclès au pont Sublicius*, par M. Vacca, gagnerait à être plus dégagé du côté droit. L'unité de l'œuvre est rompue par une pose défectueuse, alors que la tête du défenseur de Rome respire l'enthousiasme.

M. David d'Angers a modelé avec un soin visible sa statue de *Sapho*, mais nous regrettons que la tête de cette figure, au lieu de s'incliner vers le spectateur, ait été rejetée en arrière. Sans doute l'instant supposé par l'artiste étant celui où l'amante de Phaon s'est précipitée de désespoir du rocher de Leucade dans les flots de la mer Ionienne, le paroxysme de la douleur autorisait M. David à adopter le mouvement dont il a fait choix. Mais, si naturelle que soit la pose, elle porte préjudice à l'œuvre sculptée en dérobant au regard le visage de Sapho. Pour être convenablement appréciée, il serait presque nécessaire que cette figure fût descendue de son piédestal, tandis que l'action dramatique traduite par

M. David sera d'autant plus saisissable et imposante que sa statue sera plus élevée. Il faut qu'on sente un abîme aux pieds de Sapho; les roches escarpées qu'elle vient de franchir n'auront leur sens juste qu'à cette condition. Il est vrai que nous n'avons sous les yeux qu'un modèle; l'artiste pourra donc modifier son œuvre s'il le juge bon avant d'aborder le marbre; mais il n'aura rien à changer dans le nu, qu'il a su traiter avec goût, et nous en pouvons dire autant des draperies, dont l'ampleur se trouve tempérée par une touche mâle et sobre.

Après le poëte de Mitylène, voici le barde écossais, *Ossian,* par M. Allouard. Le geste manque de précision. Le fils de Fingal porte sur sa poitrine et dans ses traits les signes reconnaissables d'un homme farouche, hôte accoutumé de la nature sauvage, mais le mouvement du bras est dénué de sens. Nous ne pouvons retrouver la *Mort de Roland* dans le groupe de M. Le Duc. La figure du héros est courte, et le mouvement ressemble tout à fait à un cavalier s'efforçant de retenir son cheval. M. Le Duc s'est trop souvenu des *Chevaux de Marly* dans la composition générale de son travail. M. Gaudran ne sait donc pas qu'une figure agenouillée doit être élégante, vue de profil? Sa statue du *Comte Jean,* grand-père de François I•r, destinée à la cathédrale d'Angoulême, est lourde. La ville de Cambrai serait en droit d'attendre une effigie d'*Enguerrand de Monstrelet* meilleure que celle exposée par M. Carlier. Les jambes amaigries du chroniqueur, une robe aux plis symétriques déparent une figure de grandes proportions, dont la tête ne manque pas de caractère. *Maître Jehan de Chelles,* architecte, constructeur du transept de Notre-Dame de Paris, modelé par

M. Nast, se recommande aussi par les traits du visage; mais que dire du costume et de la façon bizarre dont l'architecte s'appuie sur un plan d'église ? Combien nous préférons à ces statues historiques celle de *Christophe Colomb,* par M. Cordier, dont nous avons loué, l'an dernier, l'attitude, le mouvement et l'expression! Le monument réduit, en onyx du Mexique, les figures de Colomb et des quatre moines, ses collaborateurs, finement ciselées en argent, forment un ensemble qui n'a rien perdu de sa mâle beauté en passant des dimensions colossales aux proportions plus humbles de la statuette.

III

M. Halou : les *Adieux*. — M. Chatrousse : les *Crimes de la guerre*. — M. Chrétien : *Prisonnier de guerre*. — M. Bogino : *la France couronnant un soldat blessé*.

Ce n'est pas sans étonnement que l'on constate combien la vertu de patriotisme est d'une représentation difficile par l'art plastique. D'où vient cela? Comment se fait-il que l'amour de la patrie, qui centuple les forces du soldat, inspire le poëte, laisse le sculpteur aux prises avec des difficultés presque insurmontables? C'est que le patriotisme n'est pas seulement le drame d'une âme victorieuse ou trahie, c'est le drame d'une nation. Lorsque la colère ou l'amour enflamme deux cœurs d'homme, le duel est circonscrit. L'art est assez puissant pour s'élever au-dessus de cette rencontre de deux âmes et raconter les phases de la lutte.

Mais qu'il s'agisse d'une armée, d'une ville, d'un peuple, les proportions du duel dépassent toutes les limites; l'intensité de la passion revêt un caractère héroïque, et l'homme manque d'expressions dans la peinture de ce soulèvement universel. Toutefois, le poëte, l'orateur, l'historien, qui disposent de la parole, atteignent au sublime par l'énumération successive des parties coexistantes. Leur récit est en quelque sorte une suite de tableaux renouvelés dont l'accumulation produit l'épouvante

ou appelle les larmes. Le sculpteur, lui, n'est pas libre de modifier la scène qu'il a choisie. L'image plastique est immuable. Elle agit au même instant avec toutes ses forces réunies. Lorsque l'orateur est maître d'atténuer ou d'accroître la sensation que produit son discours, le statuaire est tenu d'émouvoir à l'aide d'un monosyllabe de bronze ou de marbre.

De là, dans les temps comme ceux que nous traversons, au lendemain d'un bouleversement politique et d'une mutilation de territoire, un péril pour les sculpteurs à tenter la représentation plastique d'une défaite dont le souvenir amer est encore vivant. Le statuaire, s'il entreprend de particulariser son travail, s'il s'obstine, par exemple, à modeler les adieux de l'Alsace à la France, quoi qu'il fasse, il n'atteindra jamais, par la seule éloquence de l'œuvre sculptée, au ressentiment général que gardent au fond de l'âme les témoins d'un pareil désastre.

L'artiste ne peut prétendre au succès dans la composition d'un groupe ou d'une figure patriotique que s'il est assez fort pour s'isoler de son époque en généralisant son sujet. M. Mercié, lorsqu'il a conçu le *Gloria victis*, a parfaitement défini la sphère demi-réelle, demi-conventionnelle où se trouve renfermée l'expression modelée d'une pensée relevant du patriotisme. M. Halou, dans son groupe des *Adieux*, et M. Chatrousse, dans les *Crimes de la guerre*, pour avoir voulu parler avec plus de précision, n'ont pas su répandre sur leurs œuvres la même poésie. Ce n'est pas que les figures de l'Alsace et de la Lorraine qui entourent la France en pleurant, dans le groupe de M. Halou, manquent de naturel et d'abandon. Leur douleur s'explique, mais l'impassible regard de la

Patrie tient de la stupeur : le déchirement de l'âme n'est pas écrit sur ses traits. Doit-on blâmer l'artiste du caractère de gravité qu'il a voulu donner au personnage principal de son groupe? Non sans doute, si le sujet traité n'était de ceux qui trouvent le spectateur ému d'avance et malaisément impartial. Le douloureux événement auquel s'est arrêté M. Halou réclamait une argile plus remuée, mais le statuaire risquait de s'égarer dans le pittoresque. Si les *Adieux* avaient été conçus d'après une donnée moins réelle, l'artiste, usant alors de l'allégorie, sans s'imposer d'autre règle que le goût, eût pu éloigner de nous, dans une sorte de perspective, la scène qu'il avait le dessein de modeler.

Les *Crimes de la guerre*, par M. Chatrousse, donnent la mesure d'un travail considérable; mais, au lieu d'ajouter à cet entassement de corps mutilés et râlants des obus, des tronçons d'armes, des débris de toute sorte, il fallait simplifier la composition. Trois figures intéressantes, frappées à mort, dans des attitudes diverses, eussent été d'une éloquence autrement persuasive que ce groupe confus, vrai sans doute au point de vue du réel, mais sans eurythmie, sans beauté linéaire, sans calme. M. Chatrousse, qui s'est quelque peu souvenu du *Laocoon* lorsqu'il modelait la figure dominante de son groupe, n'a pas su apaiser son marbre dans certaines parties. Les *Crimes de la guerre* manquent d'équilibre. Les accents de torture sont trop multipliés sur l'ouvrage de M. Chatrousse. S'il est quelquefois permis de parler haut en sculpture, le marbre ne doit pas crier.

Où M. Chrétien, dans son *Prisonnier de guerre*, a voulu représenter un Grec vaincu et enchaîné au lende-

main de quelque défaite, — et le type de ses personnages est en désaccord avec la pensée du statuaire, — ou c'est à la guerre de 1870 que l'artiste a emprunté son sujet, — et le nu ne se trouve pas justifié. — Nous regrettons que le groupe de M. Chrétien, dans lequel il faut louer le mouvement et des lignes heureuses, ne soit en réalité qu'une étude, lorsque l'artiste pouvait modeler un sujet.

Le monument érigé à Mars-la-Tour, à la mémoire des soldats de Gravelotte, représente *la France couronnant un soldat blessé*. C'est M. Bogino qui est l'auteur de ce groupe imposant. L'attitude de la France, l'expression du visage, portent l'accent d'une fierté noble. Le soldat, dont les jambes fléchissent et qui va tomber au pied de la mère patrie, est d'un style large et vigoureux. Nous trouvons, il est vrai, trop de similitude dans le mouvement du bras gauche des deux figures; la couronne d'immortelles que la France s'apprête à poser sur le front de son défenseur eût acquis plus de légèreté si l'artiste l'eût isolée davantage de la tête du soldat. De même, les génies placés à la droite du groupe n'ajoutent rien au sens de la composition. Malgré ces défauts, que M. Bogino pouvait aisément faire disparaître de son travail, le monument de Mars-la-Tour ne cesse pas d'être un spécimen remarquable de sculpture patriotique. L'artiste a suffisamment généralisé son sujet pour que le spectateur se sentît en présence d'une page commémorative de quelque grand désastre. Mais l'idée de grandeur naît ici de la simplicité de l'action, non de la confusion des détails. De plus, le statuaire, et il faut l'en remercier, n'a pas tenté d'outrer le symbolisme de son œuvre au point qu'elle rappelât Gravelotte plus spécialement que toute autre défaite. Il

n'est pas dans les attributions de la sculpture de souligner ce qu'elle dit, avec des inflexions de voix. Son verbe tombe de plus haut; et, lorsque les nuances du discours sont insaisissables, il n'y a pas lieu de s'en plaindre, car c'est alors qu'on se sent ému par le grondement du bronze et de la pierre.

IV

M. Van Hove : *Génie funèbre.* — M. Barrias : *Ange emportant un enfant.* — M. Guitton : la *Justice protégeant l'Innocence.* — M. Bruyer : l'*Espérance.* — M. Fourquet : la *Vigne.* — M. Guglielmo : *Suivant de Bacchus.* — M. Christophe : le *Masque.* — M. Hoursolle : *Cet âge est sans pitié.* — M. Thabard : *Jeune Homme à l'émérillon.* — M. Laurent-Daragon : la *Jeune Fille et l'éphèbe.* — M. Maillet : *Satyre et l'Amour ; Eurydice.* — M. de Quincey : la *Vérité.* — M. Oudiné : *Jeune Femme à sa toilette.* — M. Cordonnier : *Médée.* — M. Desprey : *Une fille de Noé.* — M. Chappuy : *Léda.* — M. Truffot : l'*Amour et la Folie.* — M. Gaudez : *Marchande d'amours.* — M. Mercié : *David avant le combat.* — M. Laforesterie : le *Vin nouveau.* — M. Schœnewerk : l'*Hésitation.* — M. Caïn : *Famille de tigres.* — M. Isidore Bonheur : *Lion.* — M. Lanson : la *Fontaine.* — M. Robinet : la *Source.* — M. Carlier : la *Rosée.* — M. Basset : le *Torrent.* — M. Aizelin : l'*Amazone vaincue.* — Feu M. Bardey : le *Barbier du roi Midas.* — Feu M. Chenillion : *Jeune Berger.* — M. Captier : *Vénus.* — M. de la Vingtrie : *Charmeur.*

Le *Génie funèbre*, modelé par M. Van Hove, n'a pas le calme de la mort. Nous lui préférons le groupe de M. Barrias : *Ange emportant un enfant.* C'est une œuvre pensée, recueillie, et dont la touche légère est d'un sentiment très-pur. M. Guitton fera bien de veiller sur sa mémoire : la figure de gauche, dans le groupe *la Justice protégeant l'Innocence*, rappelle avec une fidélité trop exacte la pose de la *Jeunesse*, exposée au précédent Salon par M. Chapu. Si l'*Espérance*, par M. Bruyer, n'était vêtue de draperies aussi amples, cette figure, devenue plus svelte, serait à l'abri de la critique.

M. Fourquet, déjà connu par sa *Source de l'Yvette*, a

envoyé au Salon une élégante image de la *Vigne*. L'inspiration pleine de fraîcheur à laquelle s'est arrêté l'artiste se trouve exprimée avec goût. Il n'y a qu'à encourager un statuaire qui se sent porté vers les sujets gracieux et que l'étude tient en garde contre la mièvrerie. M. Guglielmo doit s'estimer heureux que sa figure, *Suivant de Bacchus,* ait obtenu une mention honorable. Les mouvements heurtés de cette composition lui enlèvent, à nos yeux, toute beauté sculpturale. Il est vrai que M. Christophe, qui a conçu le *Masque* d'après une donnée tellement bizarre que sa statue semble avoir deux têtes, vient de remporter une médaille. Le jury déconcerte parfois la critique. A-t-il voulu récompenser dans M. Christophe la persévérance ou le talent? Le marbre envoyé par ce sculpteur est vaillamment travaillé; mais ne faut-il rien de plus pour qu'un marbre sculpté soit une œuvre?

L'adolescent modelé par M. Hoursolle est un ouvrage de mérite. Nous ne comprenons guère le titre choisi par l'artiste. « *Cet âge est sans pitié* » semble plutôt être la légende d'une vignette que d'une figure plastique. Nous regrettons aussi que le plan trop horizontal sur lequel est couché ce jeune garçon ne permette pas à la tête de dominer; mais, telle que l'auteur l'a comprise, cette étude nous donne le droit d'attendre de M. Hoursolle quelque composition sérieuse d'où l'idée ne sera plus absente.

A peine oserions-nous signaler à M. Thabard une certaine uniformité de plan dans la poitrine de son *Jeune Homme à l'émérillon.* Le grain du marbre est si pur et les membres du fauconnier en si parfait équilibre, que nous nous sentons sous le charme.

Le groupe *la Jeune Fille et l'Éphèbe,* par M. Laurent-

Daragon, serait un marbre de grande valeur sans l'extrême petitesse de la tête chez la jeune fille et l'expression vulgaire du regard de l'éphèbe. La robe aux plis trop cassés s'entr'ouvre, selon la mode athénienne, sur le côté. Le modelé de la jambe devenue visible est plein de distinction.

M. Maillet, dont on remarque peu le groupe *le Satyre et l'Amour*, — un sujet devenu banal, — n'a rien fait de plus achevé que son *Eurydice*. Encore que ce soit une figure de petites proportions, l'artiste a su triompher dans cette œuvre de la difficulté de la pose, du nombre et de la pondération des plans, du modelé, du caractère. Si l'*Eurydice* rappelle quelque peu par sa silhouette générale la *Vénus accroupie*, c'est un travail personnel où l'on découvre sans peine des coups d'ébauchoir vigoureux et sagement contenus.

Il n'y a que des éloges à adresser à M. de Quincey, pour sa statue de la *Vérité*. Debout et nue, un pied posé sur le dragon de l'erreur, la déesse indique du doigt le monstre terrassé, pendant que d'une main victorieuse elle tient haut dans les airs le miroir symbolique. Le calme, la dignité, la puissance, sont écrits avec franchise sur le bronze aux membres jeunes et vivants, à l'allure déliée, aux mouvements pleins de rhythme. Que M. de Quincey, qui a modelé ce travail après avoir mûri sa pensée, ne craigne pas d'entreprendre une œuvre importante : il est de ceux qui peuvent parler une idée juste à l'aide de la forme, et la langue plastique n'a pas de secrets pour lui.

Nous ne tiendrons pas le même langage à M. Oudiné, dont la *Jeune Femme à sa toilette* n'est pas jeune et minaude affreusement.

Trop de confusion détruit dans la *Médée* de M. Cordonnier le caractère d'apothéose que doit revêtir un groupe de cette nature.

M. Desprey, l'auteur d'*Une fille de Noé,* sait modeler avec distinction, mais nous trouvons dans sa statue certains détails anatomiques qu'un sculpteur doit atténuer s'il veut ennoblir une figure. *Léda,* par M. Chappuy, l'*Amour et la Folie,* de M. Truffot, et la *Marchande d'Amours,* de M. Gaudez, relèvent d'une inspiration sans noblesse. M. Mercié n'a pas eu besoin d'une œuvre de grandes proportions pour écrire avec un style élevé le caractère de *David avant le combat.* Son marbre réduit est si virilement empreint de résolution, de force apaisée, qu'on oublie l'effigie pour contempler à l'aise le modèle. Le *David* offre un mélange de grâce et de maturité. La statuette de M. Mercié a droit à de sérieux éloges. M. Laforesterie, qui a traité avec goût certaines parties de sa statue *le Vin nouveau,* n'obtiendra pas au Salon de 1876 le même succès que l'an passé avec la *Rêverie.* M. Schœnewerk travaille sans aucun doute avec habileté, mais combien sa figure de l'*Hésitation* est maniérée! On ne torture pas le corps humain pour faire plus grande sa beauté.

La *Famille de tigres* de M. Caïn rappelle les plus beaux groupes de Barye, si même le vieux maître n'est surpassé. M. Isidore Bonheur expose un *Lion* dont la fierté noble est d'un style assuré.

Qui n'a pas vu cent fois la *Source?* Chose curieuse, le Salon de sculpture renferme cette année quatre ouvrages qui sont une imitation du tableau d'Ingres! C'est la *Fontaine* de M. Lanson, trop chétive et de formes grêles;

4.

c'est la *Source* de M. Robinet, dans laquelle nous ne trouvons d'heureuses que les draperies, le corps de la jeune femme étant dépourvu d'idéalité; c'est la *Rosée* de M. Carlier, une figure de femme vêtue d'une tunique légère aux plis distingués et pleins de souplesse; c'est enfin le *Torrent*, par M. Basset, qui n'a pas su revêtir son allégorie du cachet de force impétueuse qui convenait à la personnification des gaves du Dauphiné. Le *Torrent* sculpté par M. Basset n'est guère qu'un pâtre alerte qui descend adroitement une pente abrupte avec une amphore renversée sur l'épaule, mais cet éphèbe inoffensif n'a rien d'effrayant.

L'*Amazone vaincue*, de M. Aizelin, est une œuvre recommandable au point de vue du travail. Le marbre en est délicatement sculpté. Nous regrettons cependant que l'artiste ait sacrifié au goût de notre temps dans le choix d'un modèle plutôt élégant que sévère. Plus de vigueur dans les formes eût ajouté au mérite esthétique de l'*Amazone*. Mais l'anéantissement qui suit la honte d'une défaite n'est pas moins visible sur les plis du visage que dans l'attitude dont la silhouette immobile satisfait le regard.

Le *Barbier du roi Midas*, par feu M. Bardey, est une œuvre à peine ébauchée, mais l'idée que l'artiste a voulu traduire est rendue avec originalité. On sait ce que raconte la Fable sur le roi de Phrygie : Midas, dans le combat de la lyre et de la flûte entre Apollon et Pan, donna son suffrage au dieu des troupeaux. Apollon se vengea des préférences de Midas en lui infligeant de porter des oreilles d'âne. Le monarque fut assez habile pour cacher à tous sa difformité, qui ne fut connue que de son barbier.

Mais Apollon voulut que le barbier du roi ne pût garder son secret. Telle est la donnée à laquelle M. Bardey s'est arrêté. Le barbier royal, la figure épanouie, comme un homme qui vient d'éprouver une grande surprise, semble s'interdire la curieuse confidence qu'il pourrait faire. Toutefois, son index s'est posé sur sa tempe qu'il dépasse avec un juste sentiment de l'harmonie linéaire, mais dans une mesure suffisante pour trahir la pensée qui l'obsède.

Signalons en passant le *Jeune Berger* de feu M. Chenillion. Si le pâtre qui s'est baissé vers son chien relevait quelque peu le front, le visage, trop caché par une mèche de cheveux tombants, rendrait plus saisissable un travail que l'artiste a longtemps caressé.

Une œuvre des plus remarquables au Salon, c'est la *Vénus* de M. Captier. Le modelé très-pur, le style élevé sans être étendu, l'énergie tempérée par la grâce placent au premier rang cette figure de femme occupée à tordre sa chevelure. Toutefois, l'artiste a donné trop d'importance aux cheveux de la déesse; nous trouvons également que le galbe finement passé de toutes les parties du torse a été cependant ressenti sans profit pour l'œuvre en quelques endroits, mais ce ne sont là que des lacunes qu'il est facile de réparer. M. Captier n'aura pas de peine à sculpter une figure à l'abri de tout reproche, car la composition de sa *Vénus* révèle un statuaire vraiment maître de son ébauchoir. Les mains élégamment allongées, les attaches du poignet et les malléoles peu sensibles, les bras nerveux et souples, l'expression contenue du regard, le caractère de la tête nous font désirer de revoir la statue de M. Captier traduite en marbre.

A l'exemple de M. Captier, marche un petit groupe de statuaires nouveaux dont le nom nous était inconnu la veille, et qui, dès les premiers pas, laissent présumer de la maturité de leur talent.

De ce nombre est M. de la Vingtrie, l'auteur applaudi du *Charmeur*. Il semble au premier abord que l'on ne puisse rajeunir un sujet aussi simple et si souvent traité. M. de la Vingtrie, en homme qui n'ignore pas l'importance des lignes dans une œuvre sculptée, a voulu nous intéresser par un travail au modelé brillant, où l'idée, sans être absente, laissât dominer la beauté plastique. Le *Charmeur*, debout, nu, tient deux chalumeaux sur ses lèvres, d'où le son qui doit fasciner le reptile s'échappe avec harmonie. Le rhythme plein de langueur de la mélodie qu'exécute l'éphèbe est écrit dans la nonchalance de la pose, la flexion des membres, le moelleux de l'épiderme, la respiration facile et légère que l'argile laisse supposer dans cette poitrine de vingt ans. Toutefois, si le mérite de la statue de M. de la Vingtrie se résumait dans ces traits dispersés, indices irrécusables d'une habileté de main supérieure, nous ne serions pas pleinement satisfait. L'imprévu s'ajoute aux qualités que nous venons de relever. Un serpent que le *Charmeur* avait enroulé autour de son bras se détend sous la fluidité des sons coulants et doux qui l'attirent, et le voilà qui rampe en spirale le long du chalumeau. La tête plate et fine de l'animal s'est relevée et fixe le charmeur. Celui-ci, le regard attentif, surveille les moindres mouvements du reptile. Il y a lutte entre l'homme et le serpent, mais d'une part c'est l'intelligence et de l'autre l'instinct qui est aux prises. Les corps ne combattent pas. Cependant l'idée se révèle avec

une évidence suffisante pour doubler la valeur esthétique du travail. L'action est une. Le sujet, relevé par le style, a de l'originalité. Que faut-il de plus pour qu'une œuvre s'impose? Si nous étions encore à l'époque favorable aux sculpteurs, où Rude et Duret étaient acclamés par la critique pour une figure de pêcheur, le *Charmeur* pourrait assurer la réputation de M. de la Vingtrie. A défaut de l'enthousiasme d'autrefois, l'artiste s'est vu décerner une première médaille, et c'est justice.

V

M. Thomas : *Christ en croix*. — M. Marquet de Vasselot : *Christ au tombeau*. — M. Legrain : *Christ*. — M. Didier : *Christ*. — M. Martin: *Jésus devant les docteurs*. — M. Bourgeois : *Vierge*. — M. Bianchi : la *Prière*. — M. Maindron : la *Foi chrétienne*. — M. Delaplanche : *Vierge*. — M. Destreez : *Saint Ignace*. — M. Hiolle : *Saint Jean de Matha*. — M. Claudet : *Sainte Élisabeth et saint Jean*. — M. Granet : *Sainte Cécile*. — M. Cabuchet : *Sainte Marthe*. — M. Marcellin : *Saint Paul; Saint Jean*. — M. Laoust : *Saint Jean faisant sa croix*. — M. Icard : *Saint Jérôme*. — M. Gautherin : *Saint Sébastien*. — M. Lafrance : *Saint Jean*. — M. Maniglier : *Saint Pierre*. — M. Michel Pascal : la *Vierge et l'Enfant Jésus*. — M. Sanson : *Pieta*.

Quiconque jette un coup d'œil sur l'exposition de sculpture demeure frappé du nombre et de l'importance des sujets religieux. L'art chrétien, si délaissé par les peintres en renom, tente le ciseau des statuaires. Depuis plusieurs années, il y a gradation dans ce mouvement de retour vers le grand art. Du reste, n'hésitons pas à le redire, les sculpteurs n'ont pas cédé, dans ces derniers temps, aux mêmes entraînements que les peintres. Protégés par les lois de l'art plastique, qui n'autorisent que la reproduction de sujets élevés en répudiant ce que nous appelons le « genre », les sculpteurs ont été sauvegardés par l'indifférence du public. Puisqu'il est admis que le public ne veut rien entendre à l'art de Phidias, puisque la moindre toile est aujourd'hui préférée au carrare le plus fin et le mieux travaillé, puisque l'État com-

mande seul les travaux, et que ni les lettrés, ni la presse, ni les salons ne s'occupent de l'œuvre sculptée, pourquoi les statuaires ne seraient-ils pas demeurés très-dédaigneux de cette vogue d'un jour, de ces caprices, de ces exigences funestes auxquels ont sacrifié les peintres? Ne plaignons pas trop les sculpteurs. Ils doivent peut-être à l'oubli presque général dont ils souffrent cette vigueur et cette élévation de pensée qui, chaque année, se révèlent avec plus d'éclat.

M. Thomas, l'auteur applaudi de *Virgile* et de *Mademoiselle Mars,* aspirait à l'Académie des Beaux-Arts. Or, il est d'usage qu'on ne pénètre guère à l'Institut, dans la section de sculpture, si l'on n'a traité quelque sujet où domine le nu. Sans s'arrêter aux obstacles, M. Thomas choisit le *Christ en croix*. C'est à la figure du Sauveur qu'il a voulu devoir l'honneur suprême auquel un statuaire puisse atteindre. Les courageux efforts de l'artiste n'ont pas trompé son espoir. Le *Christ en croix*, dont le modèle a figuré au Salon de 1875, a ouvert à M. Thomas les portes de l'Institut. Cette œuvre de grand style, rendue plus idéale par les heureuses retouches que l'artiste a fait subir à la glaise, reparaît, traduite en bronze, au Salon de 1876.

L'instant auquel s'est arrêté M. Thomas, dans le drame du Calvaire, étant celui de la torture et de l'angoisse, nous ne pouvons qu'approuver l'élan du corps si bien rendu par la tension des muscles dans les membres inférieurs, le gonflement de la poitrine, le mouvement de la tête qui s'est renversée pour que la voix eût plus de force. C'est le *clamavit voce magna* des saints livres que le statuaire a interprété dans la langue plastique. La tête

souffre et languit, brisée par le supplice. Nous pourrions regretter que le mouvement de la tête, si naturel, si juste sous le rapport de la pensée; ne soit pas aussi favorable au point de vue sculptural. Le visage du Christ n'est aperçu dans toutes ses parties qu'autant que la composition se trouve peu distante du sol. Et c'est une condition désavantageuse pour un *Christ en croix* que l'œil aime à contempler dans la lumière, planant au-dessus des foules comme le gage de la foi chrétienne, le signe sensible de l'avénement d'une société nouvelle et spiritualiste. Mais si le *Christ* de M. Thomas se réclame d'une intention pittoresque par l'action, l'œuvre est d'un statuaire et d'un maître dans ses moindres détails. La tête a perdu ce qu'elle pouvait avoir de lourd dans le modèle. La poitrine est d'un galbe ferme et distingué; les plans, légèrement écrits et dessinés avec précision, n'ont rien de réaliste. Les jambes, élégantes sans maigreur, ajoutent au caractère de puissance et d'idéalité que l'artiste a su répandre avec tant de laconisme sur le corps de Jésus-Christ. Si j'osais me servir d'une parole de sculpteur, je dirais que le *Christ en croix* de M. Thomas atteste « un ciseau croyant ».

Combien est différent de l'œuvre que nous venons d'analyser le *Christ au tombeau* de M. Marquet de Vasselot ! Ce corps de bronze, couché sur une dalle de marbre, avec ses membres symétriques, est absolument dépourvu de beauté. La poitrine surplombe comme celle d'un noyé; les jambes sont enflées. L'artiste a dû choisir son modèle à l'amphithéâtre.

M. Legrain, qui expose un *Christ* en ivoire délicatement ciselé, n'a pas su poser la tête du Crucifié. Il re-

garde. Il fallait choisir une attitude qui fût en rapport avec l'action. Le *Christ* de M. Didier manque de moelleux. *Jésus devant les docteurs*, par M. Martin, est une figure très-heureusement comprise sous le rapport du geste et de la pose. Il y a lieu de louer la noblesse et la simplicité des draperies. Si le regard exprimait plus de vie, si les lèvres étaient atténuées, la tête, d'ailleurs bien modelée, ferait valoir la science et le talent renfermés dans ce marbre.

C'est une œuvre exquise que la *Vierge* de M. Bourgeois. Au dire du livret, cette figure serait l'image d'une jeune morte! M. Bourgeois a fait preuve d'une habileté bien grande dans l'interprétation de ce portrait. Le caractère générique s'est substitué sous l'ébauchoir de l'artiste à l'individualité du modèle. Ce n'est pas une jeune fille, c'est la Vierge. Nous serons heureux de revoir ce bon travail à l'un de nos prochains Salons, car il est digne du marbre. Le buste que M. Bianchi appelle la *Prière* est vrai quant à l'expression. Pourquoi certains détails de la poitrine viennent-ils contredire la sérénité du visage? M. Maindron n'est pas heureux : la *Foi chrétienne* demandait un maintien plus digne que celui de sa statue. Évidemment, l'anatomie de cette figure n'a rien à voir avec le modèle vivant.

M. Delaplanche expose une *Vierge* de style gothique dans laquelle nous relevons des qualités sérieuses. La draperie est élégamment traitée, la pose ne manque ni d'abandon ni de grâce : il y a du recueillement dans cette figure, mais la statue de la Vierge n'exige-t-elle rien de plus? Cette tête fatiguée, ce visage presque flétri, le réalisme de la poitrine, la robe entr'ouverte, la gorge

nue et sans jeunesse, enlèvent au travail de M. Delaplanche tout caractère virginal. L'artiste a copié son modèle sans songer à épurer la forme. Il a fait une œuvre de mérite, mais la Vierge reste à modeler. La lassitude morale, le dégoût de la vie demeurent visibles sur les traits du visage, et la mère du Sauveur n'a pas connu de pareilles défaillances.

M. Destreez a mieux compris le sens de la sculpture religieuse dans son *Saint Ignace*. Les grandes lignes du manteau, le geste simple de la main droite qui montre le ciel tandis que l'autre tient le livre des Constitutions sur lequel est écrit : *Ad majorem Dei gloriam*, la pénétration du regard, la volonté, la chaude conviction répandues sur le visage du fondateur d'ordre, donnent à la statue de M. Destreez de la vie, du mouvement, de l'action. L'artiste nous permettra-t-il de lui dire que si les manches du saint personnage avaient plus d'ampleur à la hauteur du poignet, les mains, celle de droite surtout qu'il a interprétée avec tant de soin, se dégageraient davantage ? Est-ce une erreur d'optique ? Il nous a semblé que la figure inclinait quelque peu vers la droite.

Saint Jean de Matha, par M. Hiolle, est représenté debout, tenant des fers brisés dans une main; et de l'autre accompagnant du geste les paroles persuasives qui sont les seules armes du moine contre les pirates africains. Le fondateur des Trinitaires, dont la première maison fut établie auprès de Meaux, est une figure française. M. Hiolle l'exécute pour le Panthéon. Nous serons heureux d'applaudir au travail définitif, le modèle exposé nous laissant espérer une œuvre de vrai mérite.

Est-ce inadvertance ou malice ? Quelle étrange idée a

eue M. Claudet d'inscrire la date républicaine du « 24 juin » au bas de son groupe *Sainte Élisabeth et saint Jean!* La *Sainte Cécile* de M. Granet porte un visage énervé : les martyrs avaient une autre expression.

Une statue de *Sainte Marthe* par M. Cabuchet, destinée à la nouvelle cathédrale de Marseille et dont le modèle en plâtre, demi-grandeur, se trouve sous nos yeux, est une figure au jet puissant et contenu. Nous trouvons dans ce travail un sentiment religieux écrit avec une énergie distinguée. Les draperies, rendues avec concision, ajouteront sans nul doute au caractère monumental de l'œuvre en marbre lorsque l'auteur lui aura donné ses proportions définitives. Que M. Cabuchet prenne garde toutefois à l'accessoire qu'il a placé aux pieds de la figure. Il est important que le regard ne soit pas distrait par l'animal couché sur le sol et qui, dans le modèle exposé, aurait besoin d'être réduit. La tranquillité de la sainte, que la prière et l'extase ont transfigurée, réclame l'isolement, et le point qui doit appeler l'attention, c'est avant tout la tête idéalisée de sainte Marthe.

M. Marcellin, qui expose les figures de *Saint Paul* et de *Saint Jean* destinées à l'église de la Sorbonne, n'a pas pris garde que le caractère très-distinct des deux personnages devait être écrit, non-seulement sur les traits de la face, mais dans le costume. La draperie trop brisée manque de grandeur. M. Laouste a trouvé un sujet original et gracieux dans la figure de *Saint Jean faisant sa croix*. La composition générale se recommande par une juste pondération des plans et de grandes lignes. *Saint Jérôme*, par M. Icard, demi-couché et la tête renversée, se frappe la poitrine. Nous cherchons vainement quelque

trace d'idéalité dans ce travail auquel le jury vient de décerner une troisième médaille. Le *Saint Sébastien* de M. Gautherin serait irréprochable sans le geste inutile à l'aide duquel il indique le ciel. La pose, le modelé, le style vigoureusement écrit sur le visage enthousiaste du soldat martyr assignent une place d'honneur à la statue de M. Gautherin. Le bronze n'est pas favorable au *Saint Jean* de M. Lafrance. Le modèle en plâtre avait moins de sécheresse, et nous pensons que le marbre était naturellement indiqué pour une bonne traduction de cette figure de petites proportions. M. Maniglier n'est pas à son coup d'essai; aussi la science et le goût dominent-ils dans la statue de *Saint Pierre*. Il est fâcheux, toutefois, que les épaules de l'apôtre ne soient pas plus accentuées et que la draperie qui recouvre les jambes manque d'ampleur. Moins de fluidité dans l'étoffe, plus de largeur et de souplesse dans les plis, eussent ajouté au caractère d'une œuvre colossale.

Le groupe de M. Michel-Pascal, *la Vierge et l'Enfant Jésus*, eût réclamé chez l'auteur un éclectisme plus pur. Emprunter aux vieux maîtres leurs naïves draperies, c'est bien; mais copier des têtes inhabilement dessinées, c'est se tromper de route.

Tout autre a été le procédé de M. Sanson dans l'exécution de sa *Pieta*. Comme le marbre assoupli rend bien l'affaissement du corps de Jésus-Christ entre les bras de la Vierge, assise et douloureusement penchée sur le front inanimé du Crucifié! Le bras amaigri du Sauveur pend le long de la jambe droite de la Vierge, le corps du Christ à demi relevé ayant son point d'appui sur le genou de sa Mère. La poitrine et les membres infé-

rieurs du Christ, traités avec noblesse, ont conservé leurs formes distinguées à travers le dénûment de la mort. La Vierge, le regard expressif, l'attitude vraiment maternelle, semble espérer encore qu'un dernier souffle va s'échapper de la bouche du Sauveur. Une main sur le cœur de son Fils pour en saisir le dernier battement, elle rapproche le visage de Jésus de son visage et de ses lèvres haletantes. On est en face d'une mère.

Si la main de la Vierge posée sur le cœur du Christ ne se trouvait précisément à la hauteur du genou qui déprime avec tant de naturel le corps sans vie du Sauveur, les pectoraux, moins resserrés, décriraient une courbe dont l'œil aimerait à suivre le contour. L'équilibre des lignes eût gagné à cet arrangement. De même, si la main gauche du Christ était moins isolée, l'attention ne serait pas distraite de l'action principale, dont il faut admirer sans réserve le grand caractère. M. Sanson a fait preuve d'un talent supérieur dans ce groupe. L'opposition du nu et des draperies, le contraste entre l'état de prostration et l'activité de l'amour maternel, le duel entre la vie et la mort, sont inscrits de main de maître sur ce marbre grandiose et sévère. Les attaches délicates, sans mollesse, les extrémités rendues dans un style vigoureux qui rappelle Jean Goujon, la transparence du voile de la Vierge, tout s'impose à l'attention du critique et commande l'éloge.

VI

M. Croisy : *Paul Malatesta et Françoise de Rimini.* — M. Vinçotte : *Giotto.* — M. du Passage : *Jeanne d'Arc.* — M. Maes : *Jeanne Hachette.* — M. Cougny : *Jean de la Quintinie.* — M. Martin : l'*Abbé de l'Épée.* — M. Falguière : *Lamartine.* — M. Le Harivel-Durocher : *M. de Caumont.* — M. Roubaud : *Urbain II.* — M. Crauck : *Claude Bourgelat;* le *Maréchal Niel.* — M. Amy : *Méry.* — M. Guillaume : *Terme.*

Il convient de louer M. Croisy, l'auteur du groupe plein de convenance de *Paul Malatesta et de Françoise de Rimini.* La composition, les lignes d'ensemble révèlent un talent sobre; le regard langoureux et sans but de la jeune femme est interprété avec un sentiment très-juste. Nous félicitons le sculpteur, qui s'est inspiré de Dante dans le choix de son sujet, et qui l'a rendu en poëte. Est-ce une figurine que sculpte le *Giotto* de M. Vinçotte ? Est-ce un jouet qu'il tient à la main? Évidemment, l'artiste a voulu montrer le sculpteur dans le jeune pâtre que Cimabue surprit un jour esquissant à l'aide d'un caillou sur une pierre lisse l'image de ses chèvres. Mais M. Vinçotte a quelque peu dénaturé l'histoire : Giotto n'a pas été vu sculptant un morceau d'écorce. Cette réserve faite, il faut encore signaler le défaut d'unité qui dépare la statue de Giotto, les bras n'ayant par le même développement que les membres inférieurs; mais, en revanche, l'intelligence et la vivacité du coup d'œil, l'équilibre des

plans, les lignes que présente la figure envisagée du côté droit, placent la statue de M. Vinçotte au rang des œuvres de valeur. M. Du Passage a représenté *Jeanne d'Arc* à cheval, au moment où, ayant terrassé le Léopard d'Angleterre, elle remet à Dieu son étendard. L'image de l'héroïne aurait besoin de dominer davantage dans ce travail à l'allure énergique. *Jeanne Hachette,* par M. Maes, ne manque pas de jeunesse et de résolution, mais on dirait une faneuse à la manière dont elle tient sa hache.

L'agronome *Jean de la Quintinie,* par M. Cougny, est un portrait sculpté dont le style fait honneur à l'artiste. Le jardinier de Louis XIV est debout, aisément drapé dans le costume du temps, sa serpe dans une main; il tient de l'autre une branche fraîchement coupée qu'il examine avec attention. Le statuaire ne pouvait dire plus clairement quel est le principal titre de gloire de la Quintinie, l'inventeur de la taille des arbres fruitiers. L'agronome est naturel et digne dans sa pose; la tête couverte de l'abondante chevelure du dix-septième siècle est exempte de lourdeur. Il y a du gentilhomme dans cette image.

Ce sont deux figures bien comprises et traitées avec talent par M. Martin, que celles de l'*Abbé de l'Épée* et du jeune sourd-muet qu'il instruit. La tête de l'éducateur est belle de sollicitude et d'heureuse tendresse. Il vient, à l'aide des signes, de délier la pensée de l'enfant qui désormais va suppléer au sens dont la nature l'a privé. « Dieu! » tel est le mot que le prêtre fait épeler à son jeune disciple, comme pour lui rappeler le véritable auteur du bienfait qu'il lui apporte. Si l'âge de l'enfant était

plus voisin de l'adolescence, si l'élève attentif se groupait avec la figure principale au lieu d'être simplement posé à sa droite, le monument que M. Martin se propose d'élever à l'abbé de l'Épée serait à l'abri de toute critique. La simplicité de l'action s'unit à la science du modelé dans ce travail que l'artiste n'a pas abordé par caprice, mais par un sentiment de juste gratitude qui l'honore. L'œuvre de M. Martin a sa place marquée à l'Institution des sourds-muets, où lui-même a grandi.

Une figure historique faite, à coup sûr, pour inspirer un statuaire, c'était celle de *Lamartine*. M. Falguière a représenté l'auteur des *Méditations* maigrement vêtu d'un paletot, la démarche et le geste précipités, un crayon dans une main, du papier dans l'autre, la tête haute et tournée de gauche à droite, ce qui donne à Lamartine l'air distrait et pressé d'un touriste anglais. Il ne manque aux pieds du poëte qu'une valise. De la pensée, de l'émotion, de cette faculté lumineuse qui colore tout ce qu'elle touche, nulle trace. Où est, dans cette argile pittoresque et bruyante, le poëte qui a pu dire de lui-même :

> ... Je chantais comme l'homme respire,
> Comme l'oiseau gémit, comme le vent soupire,
> Comme l'eau murmure en coulant !

M. Falguière, dont l'heureux talent nous faisait espérer un maître, n'a pas pris la peine de modeler sa statue. Le vêtement, étranglé à la hauteur des hanches, ne laisse pas deviner le corps sous l'étoffe. Le caractère de cette figure est nul. Son symbolisme touche au ridicule par la façon précaire et peu sculpturale avec laquelle le scuplteur a

voulu rappeler l'homme public. Le Lamartine du 25 février 1848 mérite davantage que ce laurier déchiqueté qui trouble le regard et détruit dans l'œuvre de M. Falguière les dernières lignes de beauté. Cet artiste voudrat-il renoncer au pinceau pour reprendre, à la lumière de l'étude, l'ébauchoir auquel nous devons le *Martyr chrétien* du Salon de 1868 ?

La statue de *M. de Caumont*, par M. Leharivel-Durocher, est une œuvre consciencieuse. L'auteur n'a rien éludé du costume contemporain. La pose, naturelle et prise sur le vif, donne bien l'idée du modeste archéologue qui a réveillé dans notre pays le culte des monuments historiques. Le marbre de M. Leharivel est d'un style simple et distingué. Peut être est-il permis de regretter que l'expression sénile du visage n'ait pas été légèrement atténuée. Nous savons, d'ailleurs, que M. de Caumont n'a pas eu de portrait plus ressemblant que cette figure, ce qui fait l'éloge du statuaire. Mais on a peine à croire que cet homme vieux et débile ait pu diriger près de cinquante congrès. En faisant plus jeune son modèle, l'artiste eût rendu plus saisissante l'immensité de la tâche si vaillamment conduite par l'archéologue normand. Les livres épars sur le socle disent en quelque sorte plus nettement que l'œil et les lèvres de la statue quelle fut l'énergie du savant.

Le monument d'*Urbain II*, par M. Roubaud, que nous ne pouvons guère apprécier sur le modèle réduit, nous laisse craindre que le piédestal ait trop d'importance. *Claude Bourgelat*, par M. Crauk, est imposant ; la tête est bien étudiée, le costume a de la légèreté, mais les attributs placés dans les mains du fondateur de l'art vétéri-

naire manquent de précision; ce n'est qu'en examinant la statue sous tous ses aspects qu'on parvient à saisir l'individualité du modèle. Traduite en bronze, la statue de *Niel*, par le même artiste, a pris des proportions colossales. Le portrait de *Méry*, par M. Amy, se distingue par l'arrangement de la tête, une touche glissante, des oppositions de lumière et d'ombre habilement distribuées.

Mais l'œuvre vraiment hors de pair dans la sculpture historique, c'est le *Terme*, de M. Guillaume. Sapho, dans une heure désespérée, avait blasphémé l'Amour. Celui-ci fend les airs, descend vers Sapho. La Muse tend les bras et le recueille. Mais le dieu ne pardonne pas à quiconque met en doute sa puissance. L'heure du supplice a sonné pour l'amante de Phaon. Se dégageant de l'étreinte de Sapho, l'Amour foule d'un pied mutin la poitrine nue de la jeune femme, tandis qu'il écarte une mèche de cheveux qui protégeait la tempe et s'apprête à percer le front de l'infortunée. Le saut de Leucade n'est pas loin. La docilité de la victime est écrite sur ses traits. Sapho se sent aux prises avec un dieu : la flexion du cou indique une patience résignée.

La grâce et la douleur ont pétri la glaise de ce monument, dont le style vivant, robuste, magistral se révèle au premier regard, soit qu'on embrasse la composition dans son ensemble ou qu'on l'analyse dans ses détails. Maintes fois, nous avons proclamé l'importance de l'idée dans l'œuvre d'art; M. Guillaume vient à notre aide en montrant, avec l'autorité du maître, combien est vaste le domaine de l'idée pour quiconque sait rajeunir par l'imagination et relever par le style un thème devenu banal.

Les ressources de l'art sont immenses; la *Mort de Sapho* en est une preuve nouvelle. Nous ne pouvons qu'applaudir aux efforts persistants de M. Guillaume, directeur de l'École nationale des beaux-arts et membre de l'Institut, dont nous apprécions chaque année quelque nouveau travail.

VII

M. Paul Dubois : le *Courage militaire ;* la *Charité.* — M. Ottin : *Thésée précipitant Scyron à la mer.* — M. Tournoux : *Mercure inventant le caducée.* — M. Hugoulin : *Oreste réfugié près de l'autel de Pallas.* — M. Lequesne : *Gaulois au poteau.*—M. Denécheau : le *Fils du Vaincu.* — M. Courtet : *Baigneuse.* — M. Moreau : *Baigneuse.* — M. Noël : *Après le bain.* — M. Coutan : *OEdipe et le Sphinx; Éros.* — M. Marqueste : *Persée et la Gorgone.* — M. Delorme : *Mercure.* — M. Boisseau : l'*Amour captif.* — M. Pauffard : *Jeune Fille retenant l'Amour captif.* — M. Ugo : le *Futur Artiste.*—M. Calvi : *Ariadne.*—M. Saul : le *Rendez-vous.* — M. Aldofredi : *Sans-Souci.* — M. Malfatti : les *Voyageurs.* — M. Caggiano : *Phryné.* — M. Bernasconi : la *Distraction.* — M. Frémiet : *Rétiaire et Gorille.* — M. Préault : *Ophélie.* — M. Chervet : *Buveur.* — M. Cougny : *Bacchante buvant à un rhyton.* — M. Rochet : *Mercure et Bacchus enfant.* — M. Morblant : l'*Hiver.* — M. Félon : l'*Hiver.* — M. Peiffer : les *Hirondelles.* — M. Baujault : *Jeune Fille entendant un premier chant d'amour.* — M. Allar : la *Tentation.*

C'est M. Paul Dubois qui a obtenu cette année la médaille d'honneur pour ses deux ouvrages : le *Courage militaire* et la *Charité.* Nous ne pouvons que ratifier la décision du jury, bien que M. Dubois ne se soit pas montré supérieur à lui-même dans les compositions qu'il vient d'exposer. Son groupe de la *Charité* est une œuvre très-remarquable. Assise et entourant de ses bras deux enfants, dont l'un sommeille, tandis qu'elle allaite le second, la Charité penche légèrement la tête vers ces malheureux auxquels elle procure le repos et la vie. Sa chevelure a disparu sous le voile qui donne à l'ensemble de la figure un cachet d'austérité. Avec un moindre talent, M. Du-

bois n'eût sculpté qu'une mère; la sévérité des draperies, le maintien grave et noble rappellent au spectateur qu'il est en face d'une puissance d'en haut, en présence d'une Vertu. Toutefois, si l'harmonie linéaire de la partie supérieure du groupe est sculpturale, nous trouvons quelque exagération dans les plis de la jupe, traités avec une largeur trop archaïque. Par contre, les manches, rendues avec réalisme, portent la trace de certaines préoccupations de coloriste. L'expression du visage ne nous paraît pas être en complet accord avec le caractère de la Charité. Sans doute, il était du devoir de l'artiste d'épurer son sujet par un style puissant; il ne pouvait, sans méconnaître les lois de la sculpture, représenter à l'un des angles du tombeau de Lamoricière une scène de famille; mais la Charité, dont le nom veut dire « amour caressant », parlerait davantage à la pensée si les lèvres exprimaient plus de pitié, l'œil plus de compassion. Une tête inflexible, un regard presque éteint ne sauraient convenir pleinement à la personnification d'une vertu qui repose tout entière sur le don de soi.

Cette même froideur se remarque également dans le *Courage militaire*, dont l'attitude admirable de fermeté n'est pas sans quelque rapport avec celle de la statue de *Julien de Médicis*, par Michel-Ange. Il y a évidemment chez M. Dubois le désir très-louable de se rapprocher de l'auteur du *Moïse*, sans aliéner pourtant son inspiration personnelle. Que notre compatriote se tienne sur ses gardes. Pour une fois qu'il essaye franchement de suivre Michel-Ange, il n'a pas pu se défendre de la tendance du vieux maître à diminuer le volume de la tête dans ses figures. C'est ainsi que le *Penseur* porte une tête démesu-

rément petite eu égard au reste du corps. Une incorrection du même genre est saisissable dans le *Courage militaire*. Mais nous n'avons sous les yeux que le modèle des compositions du statuaire, et sans doute les fautes que nous relevons ne seront pas sensibles dans le marbre. La sûreté du modelé, l'élégance et le sentiment avec lesquels l'artiste a interprété son double sujet, la haute récompense qui vient de lui être offerte nous laissent le droit d'attendre beaucoup de M. Dubois.

Thésée précipitant Scyron à la mer, par M. Ottin, est un groupe dont les dimensions sont colossales, mais la fonte reste inerte malgré l'effort des muscles. Le *mens agitat molem* n'est pas écrit sur les traits de Thésée, et cela suffit pour que ce grand travail nous laisse sans émotion. M. Tournoux, pour avoir été plus sobre que M. Ottin dans la myologie de son *Mercure inventant le caducée*, a fait une œuvre intéressante. Le dieu est bien posé, les formes sont belles, et si le regard avait plus de précision, le *Mercure* de M. Tournoux serait à l'abri de toute critique. De la souplesse, de la vie dans l'*Oreste réfugié près de l'autel de Pallas*, par M. Hugoulin, n'effacent pas à nos yeux le défaut de goût qui a déterminé l'artiste à cacher la tête de sa statue. M. Lequesne, qui avait à exprimer une action violente dans son *Gaulois au poteau*, n'a usé d'aucun artifice. Son héros est debout, nu, les membres contractés, les cheveux au vent, et l'argile a rendu dans la partie supérieure de la figure, par un juste équilibre de méplats et de saillies, la véhémence sauvage du vaincu. Il est à regretter que la poitrine et les jambes, d'une mollesse trop grande, soient en aussi complet désaccord avec la tête. Le marbre consciencieux

de M. Denécheau, le *Fils du Vaincu*, manque de virilité ; le désespoir, l'anéantissement de la douleur étant écrits sur les membres et la poitrine de l'éphèbe de M. Denécheau, nous eussions aimé que l'artiste se fût appliqué à rendre sur les traits de son modèle la torture morale dont il souffre, avec un caractère d'intensité que le marbre amolli n'exprime pas.

M. Courtet expose une *Baigneuse* qui jette ses vêtements avec frénésie ; une autre *Baigneuse*, par M. Moreau, foule aux pieds des fioles à parfums ; la figure que M. Noël intitule *Après le bain*, et qui se rattache au même ordre d'idées que les deux œuvres qui précèdent, est remarquable par la finesse du travail ; mais M. Noël n'a su mettre aucune élévation dans son sujet. La pose manque de liberté, le bras droit, relevé, est court et informe.

OEdipe et le Sphinx, ainsi que la statue d'*Éros*, qui ont fait décerner à M. Coutan une première médaille, ont figuré parmi les envois de Rome de 1875. N'y a-t-il pas quelque péril à prodiguer les plus hautes récompenses à de jeunes artistes assis encore sur les bancs de la villa Médicis ? Nous nous souvenons des paroles dont se servait M. Bonnassieux, membre de l'Institut, dans son rapport sur les envois de Rome : « Le Sphinx, se croyant sûr de sa victoire, et posant déjà sa griffe sur l'épaule d'OEdipe, qui ne s'en émeut pas, est une idée neuve et originale. Ce bas-relief est, en outre, étudié avec soin, mais on y remarque une confusion dans les plans, une surabondance de détails qui nuisent à l'ensemble. » Ce jugement, formulé devant l'Académie des Beaux-Arts, dans sa séance du 4 septembre 1875, est pleinement ratifié par la critique.

La statue d'*Éros* a de la vérité, de la grâce, de la souplesse, mais cette figure réclamait plus de concision, et nous eussions désiré, dans l'intérêt de M. Coutan, que le jury eût attendu la traduction en marbre de ses deux ouvrages avant de récompenser l'artiste avec autant d'éclat.

Le même rapporteur, appréciant le groupe de M. Marqueste, *Persée et la Gorgone,* « se plaisait à reconnaître dans ce travail quelques qualités de composition; mais, ajoutait-il, l'important ouvrage de M. Marqueste laisse beaucoup à désirer sous le rapport de l'exécution. On y remarque tout à la fois de l'exagération dans les mouvements et de l'incertitude dans le modelé. » Si telle est l'opinion de l'Institut sur l'œuvre de M. Marqueste, nous comprenons difficilement la témérité du jury qui a honoré ce jeune artiste d'une première médaille. Loin de nous la pensée de décourager personne; nous saluons au contraire avec bonheur les jeunes maîtres que chaque année nous voyons descendre dans le champ de lutte; mais il en est plus d'un, parmi nos statuaires, que des succès précoces ont perdu. Tel se croit supérieur lorsque des honneurs prématurés sont venus le surprendre, car l'enivrement de la vogue est funeste aux jeunes artistes. Au début de ce siècle, on était plus sévère pour les sculpteurs, et l'École n'a pas à regretter la prudente réserve des jurys qui fonctionnaient il y a soixante ans; c'est à eux que la France est en partie redevable de l'éclatante renommée de Lemot, de Rude, de Pradier, de David.

Il y a de l'imprévu dans le *Mercure* de M. Delorme. Bien que ce ne soit pas une idée neuve que d'avoir représenté le dieu attachant des ailes à ses talons, l'artiste

a su répandre sur sa statue une liberté de mouvement très-remarquable. Les plans sont traités avec largeur, et l'œuvre est sans reproche au point de vue de l'étude. M. Boisseau, qui a fait preuve de goût dans l'*Amour captif*, n'a pas pris garde aux contours de sa statue : les lignes de droite sont rompues par la pose des bras, celles de gauche par les ailes de l'Amour. Mais l'œuvre de M. Boisseau a des qualités de modelé que ne renferme pas le groupe de M. Pauffard, *Jeune Fille retenant l'Amour captif*.

Chaque année, les sculpteurs italiens se montrent plus nombreux au Salon. Cette fois, nous avons M. Ugo qui expose une figurine, *le Futur Artiste;* M. Calvi avec une *Ariadne;* MM. Saul, Aldofredi, Malfatti, Caggiano, Bernasconi avec des marbres léchés, ciselés, sans style, qu'ils appellent *le Rendez-vous, Sans-Souci, les Voyageurs, Phryné, la Distraction,* autant de thèmes qu'un sculpteur français peut rendre avec vigueur s'il donne du caractère à son marbre, mais qu'un statuaire italien réduit infailliblement aux proportions du genre. Il y a lieu de se préoccuper des tendances réalistes d'une école étrangère dont les chefs éprouvent une satisfaction visible à se mesurer avec nos artistes. L'habileté de ces travailleurs de marbre séduit le public ignorant ; les œuvres des sculpteurs italiens se vendent à des prix élevés, et ce trafic, qui se passe sous nos yeux, est un danger perpétuel pour l'École française de sculpture. Que le jury d'admission ne l'oublie pas : de sa sévérité à l'endroit des sculpteurs d'Italie dépend en partie, chez nous, le maintien du goût, le respect de la tradition, le culte du grand art.

M. Frémiet n'a rien de commun avec les statuaires

napolitains. Il faut à cet artiste des sujets violents, heurtés, hideux, lorsqu'ils ne sont pas grotesques. L'an dernier, M. Frémiet envoyait au Salon *un Homme de l'âge de pierre;* cette année, nous avons de lui un groupe qu'il intitule : *Rétiaire et Gorille.* Dans le duel de l'homme et de l'animal, le gorille a été blessé, mais le rétiaire est mort. Le journal *la République française* a bénévolement reproché à M. Frémiet « de perpétuer dans les masses une calomnie contre *un de nos ancêtres,* frugivore, léguminivore, et tout au plus dénicheur d'œufs d'oiseau [1] ». Lorsqu'on a des « ancêtres » aussi repoussants, — quelque douces que soient leurs mœurs, — on ne reproduit pas leur image en sculpture. M. Préault renverse toutes les règles anatomiques dans son *Ophélie.* Il n'a pas dû se servir de l'ébauchoir, mais d'une brosse, pour exécuter ce bas-relief. Nous donnerons à M. Chervet, qui expose *un Buveur,* et à M. Cougny, l'auteur d'une *Bacchante buvant à un rhyton,* le conseil de dégager avec plus de soin la tête de leurs personnages. Quelque peine que l'on s'impose pour trouver un point de station favorable à l'examen de ces deux œuvres, l'œil n'est pas satisfait. Il y a pourtant de sérieuses qualités dans le marbre de la *Bacchante.* Le bronze rend plus pures les formes élégantes du groupe de M. Rochet, *Mercure et Bacchus enfant,* que nous avions vu au Salon précédent. Ni M. Morblant, ni M. Félon, dans leurs statues de l'*Hiver,* ne se sont élevés jusqu'au style.

Le mouvement de la figure exposée par M. Peiffer, *les Hirondelles,* est d'une grâce exquise; le geste du bras

[1] Numéro du 10 mai 1876.

droit, notamment, est plein d'abandon. La *Jeune Fille entendant un premier chant d'amour*, par M. Baujault, a de l'afféterie dans la pose; l'expression du visage manque d'unité. L'artiste pouvait rendre avec plus de réserve et dans un sentiment plus suave la donnée originale adoptée par lui.

C'est encore un envoi de Rome que la *Tentation*, par M. Allar. Nous avions étudié cette œuvre à l'École des beaux-arts, l'été dernier; mais depuis cette époque, l'artiste a repris son marbre et l'a transformé. Ève est debout. Le mauvais génie, accroupi derrière elle, dans une pose ramassée, presque rampante, lève la tête et souffle les paroles de séduction. Sa main droite rejoint celle de la femme et lui présente le fruit défendu. Ève prend la pomme avec hésitation. La main gauche de la femme, posée sur le front de Satan, repousse à peine le tentateur. Lui, le visage ardent, le regard faux, les lèvres sensuelles, ne cesse de supplier. D'une main ouverte, il semble appuyer par son geste une parole persuasive, et en même temps il paraît attendre le prix de ses mensonges. Ève, éclatante de jeunesse et de beauté, les épaules cachées sous une chevelure abondante, écoute le séducteur avec anxiété. Ses formes pures, le caractère virginal répandu sur le corps tout entier, la délicate fermeté du modelé achèvent de rendre le contraste heureux que l'artiste a voulu établir entre la femme et le tentateur. Nous pourrions regretter que, dans sa pose, Satan présente quelques lignes trop brisées; la main gauche élevée de terre sans motif est un point isolé dont l'accent déplaît, mais ces fautes légères n'ajoutent-elles pas au symbolisme du groupe? Est-ce que le dessein de représenter

Satan dans un rôle abaissé n'est pas visiblement écrit dans ce marbre, traité de main de sculpteur, et composé par un artiste érpis de sa pensée? Est-ce que la première femme, l'Ève de l'Éden, ne nous intéresse pas à sa faute, lorsqu'on la voit aux prises avec cet ennemi plein de ruse, elle dont le visage respire la confiance, la droiture d'une âme vierge? Sous le double point de vue du mérite sculptural et de la puissance de l'idée, c'est le groupe de M. Allar qui l'emporte au Salon de 1876. D'autres ont pu interpréter avec un talent supérieur à celui de cet artiste une pensée gracieuse, mais personne ne l'a surpassé dans la composition d'une œuvre vraiment philosophique.

VIII

M. Grandjean : *M. Saint-Elme*. — M. Mulotin de Mérat : *M. Franck*. — Mademoiselle Mulotin de Mérat : le *Docteur Roussel*. — M. Etex : *Eugène Delacroix*.—M. Falguière : *M. Carolus Duran*.—M. Cugnot : le *Docteur Maurice Dunand*. — M. de Saint-Vidal : *Carpeaux*. — M. Truffot : *Carpeaux*. — M. Lafrance : *Eldah*. — M. Dupuy-Delaroche : le *Cardinal de Bonnechose*. — M. Gilbert : *Mgr Langénieux*. — M. Oliva : le *Cardinal Guibert; Alphonse XII*. — M. Morice : *M. E. P*.... — M. Rancoulet : *Madame B*.... — M. Oudiné : *Portrait de M.* ***. — M. Desca : *Portrait de M.* ***. — M. de Vercy : *M. G*.... M. Guillaume : *Tombeau d'une Romaine*. — M. Janson : *Nisard*. — M. Degeorge : *Henri Regnault*. — M. Clésinger : le *Général de Cissey*. — M. Perraud : *M. Pasteur; M. Claudet*. — M. Gruyère : *Ramey*. — M. Moulin : *Barye; Michel-Ange*. — M. Sollier : *Roulin*. — M. Dumilâtre : le *Général Decaen*.—M. Bogino : *Madame la baronne de Caters, née Lablache*. — M. Gontier : *Sainte-Beuve*. — M. Mathieu-Meusnier : *Scribe*. — M. Chapu : *M. M*...; *Alexandre Dumas*.

On se plaît chaque année à faire remarquer au public combien les bustes de nos statuaires sont achevés. On pourrait, avec non moins d'à-propos, regretter que le nombre de bustes exposés soit aussi grand, et qu'il n'y ait pas pour ce genre d'ouvrage une sorte de « Salon d'honneur ». Le critique qui s'impose le devoir d'être impartial est tenu d'examiner au moins sommairement des centaines de bustes; et quelles rencontres bizarres ne fait-il pas sur son chemin! Il y a d'abord les grotesques : ce sont les têtes portant lunettes. Dans cette catégorie viennent se ranger, en 1876, le buste de *M. Saint-Elme,* par M. Grandjean, celui de *M. Franck,* par M. Mulotin de Mérat, et celui du *Docteur Roussel,* par mademoiselle Mulotin.

Il y a les bustes-maquettes, c'est-à-dire ceux qui ne sont qu'ébauchés. A ce groupe se rattachent le portrait d'*Eugène Delacroix,* par M. Etex, et celui de *M. Carolus Duran,* par M. Falguière. Il y a enfin les portraits-charges, tels que celui du *Docteur Maurice Dunand,* par M. Cugnot, ou celui de *Carpeaux,* par M. de Saint-Vidal. Mais, à côté de ces effigies sans caractère, nous comptons des bustes de bon style. *Carpeaux,* par M. Truffot, est une tête bien modelée et dont l'expression de souffrance appelle l'analyse. Sans l'exagération de la barbe et la pauvreté du vêtement, le sculpteur d'*Ugolin* aurait reçu de la main de son élève un dernier hommage, où la critique ne trouverait rien à reprendre. *Eldah,* par M. Lafrance, a le front trop couvert, mais l'idéalité de cette tête fait honneur au statuaire.

Parmi les bustes de prélats, nous remarquons le *Cardinal de Bonnechose,* par M. Dupuy-Delaroche ; *Mgr Langénieux,* par M. Gilbert, et le *Cardinal Guibert,* par M. Oliva. Ce dernier portrait est vraiment empreint d'ascétisme, et le visage vénérable de l'archevêque de Paris a été traduit avec beaucoup de caractère par M. Oliva. Que l'artiste fasse subir à son œuvre une transformation dernière, et la transparence du marbre enlèvera ce que la glaise, si bien pétrie, peut conserver encore d'inévitable froideur. Le buste du roi d'Espagne *Alphonse XII,* par M. Oliva, nous est une preuve de l'habileté du statuaire à assouplir le marbre sans s'écarter des grandes lois de l'art plastique.

Le portrait de *M. E. P...,* par M. Morice, est un buste d'enfant d'un travail délicat. Celui de *Madame B...,* par M. Rancoulet, exprime la résolution ; une touche glis-

sante laisse deviner à travers la teinte monochrome de l'argile les colorations légères de la jeunesse. Il y a de l'idéalité dans le *portrait* exposé par M. Oudiné. Une entente profonde de la tête humaine recommande un *portrait* modelé par M. Desca. M. de Vercy, dans son buste de *M. G...*, a su multiplier les plans sans confusion, et l'équilibre est sagement maintenu sur les traits virils du modèle entre l'intelligence et la volonté.

Comment ne pas admirer le grand caractère de cette *Femme romaine* dont M. Guillaume a sculpté le buste ? Il y a tant de calme et de dignité sur ses traits que l'on dirait une patricienne ; mais l'artiste a prévu toute méprise en inscrivant sur le socle de son œuvre cette modeste légende : *Lanifica domiseda,* « la fileuse domestique. » Et l'humble femme qui garda fidèlement le foyer de ses maîtres est représentée tenant d'une main la quenouille et de l'autre le fuseau. Des draperies aux plis rares et austères complètent le symbolisme de l'image qui doit décorer un tombeau. Le cou d'une pureté de galbe qui rappelle la colonne dorique, les bras aux saillies distinguées et nerveuses, la résignation du regard, le pli des lèvres où se lit l'honnêteté, élèvent ce portrait d'esclave à la dignité d'un type. La femme du peuple, reconnaissable à certains accents que M. Guillaume s'est bien gardé de passer sous silence, devient l'égale d'une matrone, tant l'artiste est habile lorsqu'il commande à sa glaise de vivre et de respirer.

Mais à côté des bustes que recommande uniquement le talent de leurs auteurs, se placent les portraits connus, et c'est vers ceux-là que le public se porte de préférence.

Nisard, par M. Janson, n'a rien de sénile. C'est un

visage sympathique, ouvert, surpris dans une heure d'inspiration. Toutefois, nous lui préférons encore *Henri Regnault,* par M. Degeorge. Il règne dans ce bronze un mélange de poésie rêveuse et d'activité intellectuelle qui retient sous le charme. La face, habilement baignée d'ombre et de lumière par des oppositions de plans dont il faut signaler l'harmonie, n'est pas moins vivante que le coloris du jeune maître. Si les indications de costume n'étaient aussi pauvres et de nature à rompre l'unité du travail, le buste de M. Degeorge aurait droit à tous les éloges.

M. Clésinger, en modelant le *Portrait du général de Cissey,* n'a pas songé que la contraction du sourcil, trop accentuée, répand sur les traits de l'honorable ministre une nuance de surprise qui fatigue le spectateur. Il manque au buste de *M. Pasteur,* par M. Perraud, le rayon, la vie que toute la pratique d'un grand artiste ne remplace pas.

Nous portons le même jugement sur le second buste de M. Perraud dont le bronze ne parvient pas à faire palpiter l'image de *M. Claudet.* Les portraits d'artistes sont assez nombreux au Salon. Voici *Ramey,* par M. Gruyère, mais l'auteur de *la Tragédie et la Gloire,* le bas-relief bien connu de la cour du Louvre, n'a jamais eu la tête de faune que lui prête M. Gruyère. Nous voudrions plus d'énergie concentrée dans le buste de *Barye,* par M. Moulin. Le même artiste a modelé l'image de *Michel-Ange* sans se pénétrer de la mobilité du visage de son modèle. Ce bronze, dénué de passion, ne porte pas écrite dans ses plis la fierté douloureuse du génie.

Le marbre apaisé de M. Sollier reproduit avec autant de vérité que de charme exquis le caractère serviable de

Roulin. La vieillesse indulgente et bonne est gravée sur ses traits. Le *général Decaen*, par M. Dumilâtre, a de la virilité, de l'audace sur le front largement découvert et dans le regard qui impose le respect. Exprimer la force et la grâce dans une juste mesure sans rompre l'harmonie nécessaire d'un buste de femme, sera toujours un problème délicat : M. Bogino l'a résolu dans son *portrait de madame la baronne de Caters, née Lablache*.

La tête de *Sainte-Beuve* n'avait certes rien de sculptural, mais M. Gontier semble avoir pris à tâche d'en accentuer la vulgarité. M. Mathieu-Meusnier a fait preuve d'un beau talent dans son buste de *Scribe*, dont le fin sourire, tempéré par la sérénité du regard, fait respirer le marbre sans détruire l'eurythmie de toutes les parties du visage.

Nous terminerons en nous occupant de M. Chapu, dont le Salon renferme deux bustes de mérite. Son *Portrait de M. M...* est excellent de modelé; le front vaste et soutenu, les tempes bien arrêtées, le naturel de la pose, la vie, l'expression, le caractère, nous laissent présumer que ce buste n'est pas moins heureux au point de vue de la ressemblance que sous le rapport de la beauté plastique. Devons-nous lui préférer le buste colossal d'*Alexandre Dumas?* Il est difficile de mieux graver dans le marbre que ne l'a fait M. Chapu la vie exubérante de l'auteur de *Monte-Cristo*. Le signe dominant de ce portrait, c'est la puissance. Le cou nous remet en pensée celui de Vitellius. La bouche épaisse et sensuelle, les protubérances du front, la chevelure abondante, crépue, l'œil profondément enchâssé, la flamme du regard, sont des marques irrécusables de la force physique unie à l'activité de l'esprit. Mais Alexandre Dumas n'a pas su ordonner ses

hautes facultés; l'artiste n'oublie point ce trait caractéristique. Si sobre qu'il se montre dans l'indication du costume, il représente son modèle la chemise ouverte. Un vêtement correct eût contredit le sens emblématique du visage et de la pose.

Le déshabillé, qui n'a rien de choquant, rend saisissable au premier aspect le laisser-aller de l'homme et de l'écrivain. Nous nous souvenons que Carpeaux exposait au Salon, il y a deux ans, le buste de M. Dumas fils; mais Carpeaux était peintre, et M. Chapu reste sculpteur; l'un descendait jusqu'au débraillé dans la représentation de son modèle; la fidélité du second à sculpter un type essentiellemet moderne ne l'empêche pas de rester en deçà des limites du pittoresque, et l'art romain compte plus d'un buste célèbre avec lequel celui de M. Chapu pourrait être mis en parallèle.

IX

Mademoiselle Adam : l'*Automne*. — Mademoiselle Sarah Bernhardt : *Après la tempête*. — Madame Nicolet : la *Consolation*. — Madame de Saint-Priest : *Primavera*. — Madame Bertaux : *Jeune Fille au bain*. — Mademoiselle Dubray : la *Fille de Jephté*.

La figure que mademoiselle Adam intitule *l'Automne* est jeune, bien posée, dans un mouvement général digne et gracieux; le geste a de la distinction, les draperies une sobriété sculpturale. Si les yeux de cette jeune fille avaient été moins travaillés, dans une intention pittoresque, l'expression du visage eût conservé plus d'apaisement. Notre devoir est de signaler la franchise de cette statue.

Est-ce que nous nous arrêterons devant l'œuvre de mademoiselle Sarah Bernhardt? Le jury bienveillant lui a fait l'aumône d'une mention. Est-ce une récompense ou un encouragement? Son groupe *Après la tempête* ne relève pas de l'art plastique.

La *Consolation*, par madame Nicolet, est un groupe d'enfants où nous voyons une petite fille se hausser sur la pointe des pieds pour embrasser son frère un peu plus grand qu'elle. Tous deux sont debout et demi nus. Ce travail n'est pas dépourvu de style, et le mouvement des figures a de l'aisance. Plus de réserve dans la pose rendrait à la statue de madame de Saint-Priest, *Primavera*, cette grâce naïve qui sied aux jeunes filles. Madame Ber-

taux est vraiment douée de patience, car sa *Jeune Fille au bain* est un marbre soigneusement taillé, mais le modèle de sa statue était plus franc et plus vigoureux que ne l'est cette figure grimaçante et torturée.

La *Fille de Jephté* par mademoiselle Dubray est une œuvre dont le sentiment honnête et plein d'énergie mérite d'être signalé. Pensive et non pas domptée par la douleur, la jeune Israélite saura supporter sans faiblir la mort qu'une parole imprudente de son père vient d'appeler sur elle. L'attitude et le regard sont résolus avec une nuance de tristesse. De tous les ouvrages exposés par des femmes au Salon de 1876, c'est la *Fille de Jephté* qui l'emporte par le mérite.

X

Et maintenant, que ceux dont nous n'avons rien dit nous pardonnent.

A l'endroit de quelques-uns, notre silence n'est peut-être pas involontaire; mais il en est d'autres dont nous aurions voulu parler avec éloge, si la presse quotidienne — première confidente de ces critiques — n'avait le devoir impérieux de s'employer à la défense des causes menacées. Or, l'art de Donatello, nous l'avons dit en commençant, loin d'être en péril parmi nous, est actuellement en progrès.

TABLE DES AUTEURS

ADAM (mademoiselle). — *L'Automne*. 85
AIZELIN. — *Orphée descendant aux enfers* 39
 — *Amazone vaincue* . 52
ALDOFREDI. — *Sans-Souci* . 75
ALLAR. — *La Tentation*. 77
ALLOUARD. — *Ossian*. 41
AMY. — *Méry*. 68
BARDEY (feu). — *Le Barbier du roi Midas* 52
BARRIAS. — *Ange emportant un enfant*. 48
BASSET. — *Le Torrent*. 52
BAUJAULT. — *La Jeune Fille entendant un premier chant d'amour*. 77
BERNASCONI. — *La Distraction* 75
BERNHARDT (mademoiselle Sarah). — *Après la Tempête*. 85
BERTAUX (madame). — *Jeune Fille au bain*. 85
BIANCHI. — *La Prière*. 59
BOGINO. — *La France couronnant un soldat blessé* 46
 — *Portrait de madame la baronne de Caters, née Lablache*. . . . 83
BOISSEAU. — *L'Amour captif* . 75
BONHEUR (Isidore). — *Lion*. 51
BOURGEOIS. — *Vierge*. 59
CABUCHET. — *Sainte Marthe* . 61
CAGGIANO. — *Phryné*. 75
CAILLÉ. — *Caïn*. 37
CAIN. — *Famille de tigres*. 51
CALVI. — *Ariadne*. 75
CAPTIER. — *Timon le Misanthrope* 39
 — *Vénus*. 53
CARLIER (Emile). — *La Rosée*. 52
CARLIER (Emile-Joseph). — *Enguerrand de Monstrelet* 41
CHAPU. — *M. M...* . 83
 — *Alexandre Dumas* . 83
CHAPPUY. — *Léda*. 51

Chatrousse. — *Les Crimes de la guerre*	44
Chenillion (feu). — *Jeune Berger*	53
Chervet. — *Bacchante*	76
Chrétien. — *Prisonnier de guerre*	45
Christophe. — *Le Masque*	49
Claudet. — *Sainte Elisabeth et saint Jean*	61
Clesinger. — *Portrait du général de Cissey*	82
Cordier. — *Christophe Colomb*	42
Cordonnier. — *Médée*	51
Cougny. — *Jean de la Quintinie*	65
— *Bacchante buvant à un rhyton*	76
Courtet. — *Baigneuse*	73
Coutan. — *OEdipe et le Sphinx*	73
— *Eros*	74
Crauk. — *Claude Bourgelat*	67
— *Niel*	68
Croisy. — *Paul Malatesta et Françoise de Rimini*	64
Cugnot. — *Le Docteur Maurice Dunand*	80
David d'Angers (Robert). — *Sapho*	40
Degeorge. — *Henri Regnault*	82
Delaplanche. — *Vierge*	59
Delorme. — *Mercure*	74
Denécheau. — *Le Fils du vaincu*	73
Desca. — *Portrait de M****	81
Desprey. — *Une fille de Noé*	54
Destreez. — *Saint Ignace*	60
Didier. — *Christ*	59
Dubois (Paul). — *Le Courage militaire*	70
— *La Charité*	70
Dubray (mademoiselle). — *La Fille de Jephté*	86
Dumilatre. — *Le Général Decaen*	83
Du Passage. — *Jeanne d'Arc*	65
Dupuy-Delaroche. — *Le Cardinal de Bonnechose*	80
Epinay (d'). — *David*	38
Etex. — *Eugène Delacroix*	80
Falguière. — *Lamartine*	66
— *M. Carolus Duran*	80
Félon. — *L'Hiver*	76
Fourquet. — *La Vigne*	48
Fremiet. — *Rétiaire et gorille*	75
Gaudez. — *Marchande d'Amours*	54
Gaudran. — *Le Comte Jean*	41
Gautherin. — *Saint Sébastien*	62
Gilbert. — *Mgr Langénieux*	80
Gontier. — *Sainte-Beuve*	83
Guglielmo. — *Suivant de Bacchus*	49
Guillaume. — *Terme*	68
— *Tombeau d'une Romaine*	84

TABLE DES AUTEURS.

Guitton. — Ève	37
— La Justice protégeant l'Innocence	48
Grandjean. — M. Saint-Elme	79
Gruyère. — Ramey	82
Halou. — Les Adieux	44
Hiolle. — Saint Jean de Matha	60
Hoursolle. — Cet âge est sans pitié	49
Hugoulin. — Oreste réfugié près de l'autel de Pallas	72
Icard. — Saint Jérôme	61
Janson. — Nisard	84
Laforesterie. — Le Vin nouveau	51
Lafrance. — Saint Jean	62
Lanson. — La Fontaine	51
Laouste. — Saint Jean faisant sa croix	61
Laurent-Daragon. — La Jeune Fille et l'Éphèbe	49
La Vingtrie (de). — Le Charmeur	54
Le Duc. — Mort de Roland	41
Legrain. — Christ	58
Leharivel-Durocher. — M. de Caumont	67
Lequesne. — Gaulois au poteau	72
Louis-Noel. — Rebecca	37
Maes. — Jeanne Hachette	65
Maillet. — Le Satyre et l'Amour	50
— Eurydice	50
Maindron. — La Foi chrétienne	59
Malfatti. — Les Voyageurs	75
Maniglier. — Saint Pierre	62
Marcellin. — Saint Paul	61
— Saint Jean	61
Marqueste. — Persée et la Gorgone	74
Martin. — Jésus devant les docteurs	59
— L'Abbé de l'Épée	65
Mathieu-Meusnier. — Scribe	83
Mercié. — David avant le combat	51
Michel-Pascal. — La Vierge et l'Enfant Jésus	62
Morblant. — L'Hiver	76
Moreau. — Baigneuse	73
Moreau-Vauthier. — Bethsabée	39
Morice. — M. E. P.	80
Moulin. — Barye	82
— Michel-Ange	82
Mulotin de Mérat. — M. Franck	79
Mulotin de Mérat (mademoiselle). — Le Docteur Roussel	79
Nast. — Maître Jehan de Chelles	44
Nicolet (madame). — La Consolation	85
Noel. — Après le bain	73
Oliva. — Le Cardinal Guibert	80
— Alphonse XII	80

Ottin. — *Thésée précipitant Scyron à la mer*	72
Oudiné. — *Jeune Femme à sa toilette*	50
— *Portrait de M. ****	84
Pauffart. — *Jeune Fille retenant l'Amour captif*	75
Peiffer. — *Les Hirondelles*	76
Perraud. — *M. Pasteur*	82
— *M. Claudet*	82
Préault. — *Ophélie*	76
Quincey (de). — *La Vérité*	50
Rancoulet. — *Madame B...*	80
Robinet. — *La Source*	52
Rochet. — *Mercure et Bacchus enfant*	76
Roubaud. — *Urbain II*	67
Saint-Priest (madame de). *Primavera*	85
Saint-Vidal (de). — *Carpeaux*	80
Sanson. — *Pieta*	62
Saul. — *Le Rendez-vous*	75
Schœnewerk. — *L'Hésitation*	54
Sollier. — *Roulin*	82
Thabard. — *Jeune Homme à l'émérillon*	49
Thivier. — *Locuste*	40
Thomas. — *Christ en croix*	57
Tournoux. — *Mercure inventant le caducée*	72
Truffot. — *L'Amour et la Folie*	54
— *Carpeaux*	80
Ugo. — *Le Futur Artiste*	75
Vacca. — *Horatius Coclès au pont Sublicius*	40
Van Hove. — *Génie funèbre*	48
Vasselot (Marquet de). — *Christ au tombeau*	58
Vercy (de). — *M. G...*	84
Vinçotte. — *Giotto*	64

PARIS. — TYPOGRAPHIE E. PLON ET Cⁱᵉ, 8, RUE GARANCIÈRE.

PARIS. TYPOGRAPHIE DE E. PLON ET Cⁱᵉ, RUE GARANCIÈRE, 8

www.ingramcontent.com/pod-product-compliance
Lightning Source LLC
Chambersburg PA
CBHW071409220526
45469CB00004B/1226